월급쟁이,
컬 렉 터
되 다

GENDAI ART WO KAOU! by Daisuke Miyatsu
Copyright ©2010 by Daisuke Miyatsu
All rights reserved.
First published in Japan in 2010 by SHUEISHA Inc., Tokyo.
Korean translation right in Republic of Korea arranged by SHUEISHA Inc.
through THE SAKAI AGENCY and SHINWON AGENCY.

월급쟁이, 컬렉터 되다

1판 1쇄 | 2016년 3월 16일
1판 3쇄 | 2020년 10월 13일

지 은 이 | 미야쓰 다이스케
옮 긴 이 | 지종익
펴 낸 이 | 정민영
책임편집 | 임윤정
편 집 | 김정희
디 자 인 | 이현정
마 케 팅 | 정민호 박보람 우상욱 안남영
제 작 처 | 영신사

펴 낸 곳 | (주)아트북스
출판등록 | 2001년 5월 18일 제406-2003-057호
주 소 | 10881 경기도 파주시 회동길 210
대표전화 | 031-955-8888
문의전화 | 031-955-7977(편집부) 031-955-8895(마케팅)
팩 스 | 031-955-8855
전자우편 | artbooks21@naver.com
트 위 터 | @artbooks21
인스타그램 | @artbooks.pub

ISBN 978-89-6196-259-9 03600

• 값은 뒤표지에 있습니다.
• 잘못된 책은 구입하신 서점에서 교환해 드립니다.
• 이 도서의 국립중앙도서관 출판예정도서목록(CIP)은 서지정보유통지원시스템 홈페이지
 (http://seoji.nl.go.kr)와 국가자료종합목록 구축시스템(http://kolis-net.nl.go.kr)에서
 이용하실 수 있습니다.(CIP제어번호: CIP2016003281)

월급쟁이,
컬렉터
되 다

미야쓰 다이스케 지음
지종익 옮김

아트북스

현대미술이 대체 뭘까요?

처음부터 무거운 얘기를 할 생각은 없습니다만, 이 질문에 명쾌하게 대답하기는 참 어렵습니다. 정해진 답이 없지요. 아니, 모든 답이 다 정답일 수 있습니다. 현대미술이란 뭘까요? 제 생각은 이렇습니다. '서로의 차이를 인식하게 해주고, 공존할 수 있게 해주는 힌트(도구).'

현대미술 작품에는 아티스트가 살아온 국가나 지역의 문화, 역사, 종교, 정치, 풍습 등이 녹아 있습니다. 작품에는 '예술가-타인' '예술가-세계'의 관계성이 다양한 형태로 드러납니다. 주제를 직접적으로 드러내는 설치미술이 있는가 하면 거리나 사람들을 자연스럽게 담은 사진 작품까지 표현 방법도 매우 다양합니다. 훌륭한 현대미술 작품은 단지 아름답기만 한 게 아닙니다. 아티스트의 아이디어와 위의 다양한 요

소들이 섞여 작품이 탄생합니다. 이에 대한 보다 자세한 내용은 3장의 「소유할 수 있는 것만이 예술작품일까? '증명서 한 장'의 대작」을 참고하시기 바랍니다.

우리는 작품을 감상할 때 의식적으로 혹은 무의식 중에 작품 속 배경과 자신이 살아가는 현실을 비교합니다. 그러면서 작품 속 세상과의 차이점, 공통점을 자연스럽게 발견합니다. 텔레비전이나 신문을 통해서는 알 수 없는 많은 것들을 현대미술 작품을 보고 느낄 수 있는 겁니다.

리먼 브러더스 쇼크 이후, 세계는 100년에 한 번 있을 법한 대공황에 빠졌습니다. 과열 양상을 보이던 아시아 국가들의 현대미술 시장도 침체의 늪에 빠졌고, 여전히 회복의 기미가 보이지 않습니다. 그 전에는 미술품 가격에 거품이 잔뜩 끼어 믿기 힘든 고가에 거래됐습니다. 현대미술의 필수 요소인 아이디어나 메시지, 창작 배경 등이 결여된 작품●도 많았지만 미술시장은 호황이었습니다. 그런데 요즘은 더디게나마 변화가 나타나는 듯합니다. 아무런 메시지가 없는 작품들이 시장에서 도태되고 있고, 옥석이 뒤섞인 저인망식 컬렉션도 눈에 잘 띄지 않습니다. 현대미술에 관심은 있었지만 비싼 가격 때문에 컬렉션을 시작하지 못했던 이들에게는 지

● 현대미술 작품의 조건이 무엇인지 한마디로 얘기하기는 어렵다. 나는 동시대성·사회성이 결여되거나 그런 특성이 충분히 반영되지 않은 작품들은 현대미술 작품이 아니라 단지 이 시대에 제작됐을 뿐인 미술작품이라고 생각한다.

금이 적절한 가격에 좋은 작품을 손에 넣을 수 있는 절호의 기회일 것입니다.

세계적으로 주가가 폭락한 2008년 10월, 저명한 투자가 워렌 버핏*은 『뉴욕타임즈』에 「미국 주식을 사야만 한다. 나는 그렇게 하고 있다Buy American. I am」라는 제목의 글을 썼습니다. "가까운 미래에 이들(미국의 우량 기업)의 주식이 어떻게 될지는 모른다. 그러나 장기적으로, 10년 단위로 보았을 때 나는 미국의 성장을 확신한다"라는 것이 내용의 요점입니다.

좋은 미술품도 마찬가집니다. 10년 혹은 100년 후에는 요하네스 페르메이르나 파블로 피카소의 그림처럼 명작이 되어 있을지도 모릅니다. 요즘 들어 저도 확신에 차 말합니다.

"지금이야말로 현대미술 작품을 사야할 때입니다."

많은 사람들이 미술품 컬렉션에 대해 오해를 합니다. 부자가 아니면 컬렉팅을 할 수 없다, 즐길 수 없다고 생각하는 것입니다. 당연히 돈은 많은 게 좋습니다. 훌륭한 컬렉션을 위해서는 돈이 필요하지요. 하지만 오직 그것만이 좋은 컬렉션의 요건은 아닙니다. 가장 중요한 건 작품에 대한 열정, 이해와 공감, 그리고 애정입니다.

*2007년 워렌 버핏의 보유자산은 620억 달러로 빌 게이츠를 제외하고 세계 부호 순위에서 1위를 차지했다. 그는 성공한 뒤에도 검소한 생활을 유지하며 자산의 대부분인 약 374억 달러를 다섯 곳의 자선단체에 기부한다고 발표했다. 이는 미국 역사상 가장 많은 액수의 기부금이었다.

이런 이야기를 하는 저도 사실 평범한 직장인입니다. 보통의 직장인과 비교해 급여가 많은 것도 아니고, 주식으로 큰돈을 번 적도 없습니다. 부모님께 물려받은 유산이 있는 것도 아닙니다. 그럼에도 이렇게 끙끙대면서 미술품 컬렉팅이라는 걸 하고 있지요.

책에서는 15년 동안의 컬렉터 생활을 통해 얻은 다양한 노하우를, 에피소드를 곁들여가며 알기 쉽게 이야기해볼 생각입니다. 제가 컬렉션을 시작했을 때 주변에는 조언을 해줄 만한 선배도 없었고, 가족들도 이해해주지 않았습니다. 그래서 저는 먼 길을 돌아올 수밖에 없었습니다. 하지만 그 길은 언제나 즐거웠습니다. 미술품 컬렉션을 통해 세상을 폭넓게, 더 깊이 알게 되었고, 매력적인 사람들과 만나면서 에너지를 얻을 수 있었기 때문입니다.

여러분도 가벼운 마음으로 즐기고 감상하며 현대미술에 대한 이해를 넓혀나갔으면 하는 바람입니다. 현대미술 컬렉션이 주는 즐거움을 한 명이라도 더 많은 사람들과 나누고 싶습니다. IT업계에는 '에반젤리스트evangelist'라는 직종이 있습니다. 본래 전도자라는 뜻으로, 회사의 서비스나 제품을 홍보하는 일이지요. 저는 현대미술의 에반젤리스트가 되어 컬렉션의 장벽을 조금이라도 낮춰보겠다는 마음으로 이 책을 쓰기 시작했습니다.

자, 저와 함께 여러분만의 작품을 발견하러 가보실까요?

목 차
■

1장

•

컬 렉 션
시 작 하 기

●

'컬렉션'이라고 하면 무엇이 떠오르나? 우표, 동전, 책, 미술품, 골동품……. 떠오르는 건 저마다 다를 것이나, 그게 무엇이든 간에 일정한 수량 이상이 되어야 '컬렉션'이라고 할 수 있다. 런던 대영박물관은 고고학 유물부터 서적, 각종 표본, 미술품까지 세계 곳곳의 귀중품 700만 점을 소장하고 있다. 시발점이 된 것은 의사 한스 슬론 경의 개인 컬렉션이었다. 그가 처음 구입한 작품이 무엇이었는지는 모르겠지만 700만 점이라는 엄청난 컬렉션은 그 한 점의 작품에서 시작한 것이다.

나도 300점 정도의 작품을 소장하고 있다. 현대미술 작품을 모으겠다는, 당치 않은 생각을 처음부터 했던 건 아니다. 그런데 언젠가부터 동경하는 아티스트의 작품도 노력하면 못살 것도 없다는 사실을 알게 되었다. 1994년에 첫 작품을 구입한 뒤 점점 현대미술 컬렉션의 매력에 빠져들었고, 정신을

차려보니 어느덧 이렇게 많은 수의 작품이 모여 있었다.

지금 우리가 보고 있는 훌륭한 미술품 대부분은 과거에 박물관·미술관의 소장품이었거나 사찰·교회의 보물이었을 것이다. 정치적·경제적·종교적으로 큰 권력을 쥔 개인이나 단체의 컬렉션이었을 수도 있다. 그런데 요즘은 평범한 직장인도 매달 용돈이나 보너스를 차곡차곡 모아서 훌륭한 미술품을 손에 넣을 수 있게 되었다. 그것은 평화롭고 자유로운 곳에서 살고 있는 현대인의 특권이자 행복이고, 역사적으로도 획기적인 일이다. 그러니 예술에 조금이라도 관심이 있다면 우리의 환경을 마음껏 누리자. 현대미술을 가까이 즐기면서 작품을 통해 지금 우리가 살아가는 사회를 다른 관점에서 바라보는 경험은 우리 삶을 보다 윤택하게 만들 것이다.

자, 그럼 나처럼 평범한 직장인이 왜 난해하기만 한 현대미술에 빠져 컬렉팅이란 걸 하게 되었는지 그 이야기를 시작해보겠다.

01

현 대 미 술 을
만 나 다

**앤디 워홀이
내게 던진 질문** ● 나는 어릴 때부터 아시아의 골동품과 근
대 일본화를 접해왔다. 그 매력을 자연스
럽게 알게 된 것은 함께 살던 할머니 덕분이다. 그런 나를 현
대미술의 세계로 이끈 건 다름 아닌 앤디 워홀이다.

나는 도쿄 진보초神保町에 위치한 '이와나미홀'이나 센고
쿠千石의 '산뱌쿠닌三百人극장'에 드나드는 조숙한 고교생이었
다. 앤디 워홀에 대해서는 전부터 알고 있었지만 인기를 위해
스타만 좇는 아티스트라는 생각에 별 호감은 없었다. 하지만
그의 작품을 실물로 보았을 때 나는 놀라움을 감출 수 없었
다. 일단, 멋있었다. 어디가 멋있었냐고 묻는다면 딱 꼬집어
말하기는 어려우나, 그의 작품과 마주했을 때 마치 몸속에
전류가 흐르는 듯한 강한 충격을 받았다.

워홀을 만나기 전까지는 회화에서 묘사력이 대단히 중요하다고 믿어왔다. 내가 화가의 꿈을 일찌감치 접은 것도 시대를 초월한 명작에서 느껴지는 묘사력을 도저히 따라갈 자신이 없었기 때문이었다. 워홀의 「메릴린 먼로」는 어떤가? 사진을 그대로 옮겼을 뿐이다. 당시 내 가치관으로는 직접 그림을 그린 것도 아닌 워홀의 작품을 절대 인정할 수 없었다. 하지만 그의 그림 앞에 섰을 때 나는 이상하게도 눈을 뗄 수가 없었다. 왜 끌리는지 이유도 몰랐지만 아무리 보고 있어도 질리지가 않았다. 사형 집행용 전기의자를 모티프로 한 작품은 더 충격적이었다. 그때만 해도 회화나 도기의 모티프는 대부분 자연·풍경·사람이었는데, 그의 작품에서는 살인 도구인 전기의자가 압도적인 존재감을 내뿜고 있었다. 워홀의 작품을 본 후로 '예술은 아름답지 않아도 되는 걸까?' '자기 손으로 직접 만들지 않아도 되는 걸까?' 하는 의문이 머릿속을 떠나지 않았다. 하지만 스스로 납득할 만한 답을 찾지는 못했다.

'예술이란 도대체 뭘까?' 아티스트 앤디 워홀이 내게 던진 질문이다.

**구사마 야요이,
운명 같은 만남** ● 워홀을 만나 현대미술에 눈뜬 나는 대학생이 되었고, 시간이 날 때마다 전시회를 찾아다녔다. 구사마 야요이草間彌生의 '점' 작품을 처음 본 순간

의 느낌은 지금도 생생하다. 나는 빨려들 듯 그녀의 작품으로 다가갔다. 꼭 그림이 나를 집어삼키는 듯했다. 현실과 그림의 경계를 구분하기 어려워 불안까지 엄습해왔다. 스탠리 큐브릭의 영화 「2001 스페이스 오디세이」에서 주인공이 스타게이트 소용돌이에 빠져들 때 아마 이런 느낌이지 않았을까 싶다.

구사마는 한때 현대미술의 본고장인 뉴욕에서 활약했다. 동양인인 데다 여성이라는 조건이 큰 핸디캡이던 시절이었다. 나는 그녀의 활약을 보면서 일본인으로서 자부심을 느꼈다. '이 작품은 꼭 사야만 한다. 평생 곁에 두고 싶다.' 가슴이 그렇게 시키고 있었다. 그때 구사마 야요이의 작품을 만나지 않았더라면 내가 컬렉터가 되는 일은 아마도 없었으리라 생각한다. 그녀의 작품을 만난 건 감상을 넘어 내 인생에서 가장 특별한 체험이었다.

**드디어 첫 작품을
구입하다!** ● 인터넷이 지금처럼 발달하지 않았던 1994년 무렵에는 원하는 정보를 찾기가 쉽지 않았다. 나는 구사마 야요이의 작품을 소장한 관동 지역 미술관을 찾기 위해 도서관에서 자료를 뒤지기 시작했다. 그리고 그녀의 작품을 전시한 적 있는 미술관 일곱 곳을 찾아내 무작정 전화를 걸었다.

"전에 미술관에서 구사마 야요이의 작품을 본 적이 있습니다만, 괜찮으시다면 어느 화랑에서 취급하고 있는지 여쭤봐도 될까요?"

내 질문에 답해준 미술관은 단 두 곳뿐으로, 나머지로부터는 정중하게 거절당했다. 일단 후지TV갤러리에서 취급한다는 사실을 알아낸 나는 용기를 내어 그곳에 전화를 걸었다.

"실례합니다. 구사마 야요이의 작품을 찾고 있는데요. 혹시 평범한 직장인이 살 수 있을 만한 작은 작품을 갖고 계시는지요?"

그런 작품이 몇 점 있다는 이야기를 듣고 주말에 갤러리에 가겠노라고 약속을 잡았다. 전화를 끊고 나는 '드디어 저지르고 말았구나!' 하는 기분이 들었다.

"미술작품은 우리 모두의 것이지 개인의 것이 아니란다. 언제든지 미술관에 가서 보면 되는 거야."

내게 미술의 매력을 가르쳐주신 할머니의 말씀이 떠올랐다. 큰 은혜를 입은 할머니의 가르침을 배신하는 듯한 기분도 들었다. 하지만 꿈에 그리던 구사마의 작품을 드디어 손

에 넣을 기회가 왔다는 사실에 나는 흥분을 가라앉히지 못하고 주말이 오기만을 기다렸다.

후지TV갤러리는 도쿄 가와다초河田町에 있는 후지TV방송국 안에 있다. 광고회사에서 일한 적이 있기 때문에 방송국 문턱은 쉽게 넘었지만 갤러리에 들어설 때는 긴장이 됐다. 연륜 있는 베테랑 갤러리스트가 나올 거라고 생각했는데 나를 응대하러 나온 갤러리 직원은 동년배 정도로 보였다. 덕분에 한결 가벼운 분위기에서 편하게 대화를 나눌 수 있었다. 직원의 안내로 갤러리 안쪽에 자리한 응접실에서 약 5분 정도 기다렸을까.

"오래 기다리셨습니다."

갤러리 직원이 작은 박스 다섯 개를 안고 방으로 들어왔다. A4 사이즈 정도의 드로잉이 차례차례 모습을 드러냈다. 순간 노란 봉투에서 나오는 작품에 눈이 멈췄다. 흰 액자에 끼워진 점(물방울) 드로잉이었다. 흰 바탕에 무수히 많은 점이 그려진 그 작품은 단순하지만 점 하나하나가 살아 있는 것 같았다. 오른쪽 하단에는 제작년도 '1953'과 알파벳 사인 'Yayoi Kusama'가 적혀 있었다. 군데군데 누렇게 바랜 부분이 보였지만 그것조차 훌륭해 보였다.

갤러리 직원은 모든 후보 작품을 늘어놓고, 한 작품 한 작

품씩 설명해주었다. 하지만 나는 넋이 나간 듯 점 작품만 바라보았다. 설명은 한 귀로 듣고 한 귀로 흘릴 뿐이었다.

"이 드로잉 작품은 얼마입니까?"

잠시 설명을 멈춘 순간, 나는 용기 내어 물었다.

"잠시만요."

직원이 손에 든 수첩을 살펴보기 시작했다. 대기실에는 페이지를 넘기는 마른 소리만 울려퍼지며 긴장감이 감돌았다. 15년 동안 작품 300여 점을 구입해왔지만 가격을 묻고 기다리는 순간만은 항상 긴장이 된다. '제발 살 수 있는 가격이기를……' 하고 마음속으로 기도를 한다.

가격은 50만 엔 정도였다. '역시 무리구나.' 나는 한숨을 내쉬었다. 상대방이 그런 내 마음을 들여다본 걸까? "여름과 겨울, 두 번으로 나누어 지불하셔도 괜찮습니다." 이 말을 듣고 사지 않을 이유가 없었다.

"자, 그럼 부탁드립니다."

나의 현대미술 컬렉션은 이렇게 시작되었다.

02 _____

현 대 미 술 의
매 력

동시대를 살아가는
아티스트 ● 　　　작품을 살 것인가, 말 것인가? 컬렉팅을
　　　　　　　　　계속할 것인가, 그만둘 것인가?

　이에 대한 대답은 첫 작품을 얼마나 잘 구입하는지, 그리
고 첫 작품의 가치가 계속 이어지는지에 따라 달라진다. 여
기서 가치란 단순히 시장 가치만을 이야기하는 것이 아니며,
작품을 구입한 사람이 오랜 시간 질리지 않고 즐겁게 감상할
수 있는 매력이 포함된다. 작품에 대한 자기만족이 크지 않으
면 다음 작품에 좀처럼 손이 가지 않는 탓이다. '예술을 정말
좋아하지만 작품을 살 정도까지는 아니다.' 평소 이렇게 말하
다가도 한 번 작품을 구입한 뒤로 작품 사는 걸 멈추지 못하
는 컬렉터 친구들을 수없이 봐왔다.

　현대미술의 어떤 점이 그렇게 매력적인 걸까? 이 질문에

답하기는 쉽지 않다. 사람마다 견해도 다르다. 하지만 내가 가장 강조하고 싶은 것은 이것이다.

"아티스트와 동시대를 함께 살아간다."

현대미술은 영어로 'Contemporary Art'다. '컨템퍼러리'는 '현대'라는 의미 외에 '동시대에 존재한다'는 의미도 갖고 있다. 세잔의 열렬한 팬이라고 해도, 제아무리 피카소에 심취해 있어도, 그들로부터 작품에 대한 이야기를 직접 들을 수는 없다. 하지만 현대미술은 다르다. 젊은 아티스트는 물론, 게르하르트 리히터나 구사마 야요이, 오노 요코 같은 전설적인 아티스트라도 오프닝 파티 같은 곳에서 조금만 용기를 내면 직접 대화를 할 수도 있다. 영화배우나 록스타, 유명 뮤지션이라면 일대일로 대화를 하는 건 고사하고 연회장이나 공연장에 들어가는 것조차 불가능한 것과는 대조적이다. 어떤 컬렉터들은 작품만을 중요시 여겨 아티스트와 만나는 걸 꺼려한다. 아티스트와 교류하면 작품을 보는 눈이 흐려진다는 생각 때문이다. 이 또한 예술을 사랑하는 컬렉터의 진지한 태도다. 하지만 나는 현대미술에 흥미를 갖고 있다면 아티스트와 교류하는 게 좋다고 생각한다. 블로그나 홈페이지가 드물었던 10여 년 전, 몇몇 컬렉터들과 함께 현대미술 관련 웹사이트를 운영한 적이 있다. 얀 파브르Jan Fabre나 폴 매카시Paul McCarthy, 데니스 오펜하임Dennis Oppenheim 같은 일류 아

티스트들이 일본에 왔을 때 그들을 인터뷰하고, 국내외에서 열리는 전시를 소개하는 등 제법 알차게 꾸려나갔다. 당시에는 아티스트가 일본에 다녀가더라도 두세 달이 지난 뒤에야 미술 잡지에 소개되었던 탓에 모처럼 열린 전시회와 연결 짓기가 힘들었다. 분량도 충분하지 않았다. 그래서 우리가 직접 얘기를 듣고 소개하자는 뜻에서 의욕적으로 웹사이트를 만들었던 것이다. 그때 만난 아티스트들은 모두 깊은 인상을 남겼는데, 책에서도 그때의 만남을 몇 가지 소개하고자 한다.

벨기에 출신의 얀 파브르는 곤충을 소재로 한 조각이나 설치미술을 하는 세계적인 아티스트다. 일본에서는 2001년에 가가와香川 현 마루가메丸亀 시에 위치한 이노쿠마겐이치로 현대미술관에서 대규모 개인전을 열었고, 미토예술관·국립국제미술관에서 열린 그룹전에 참여했다. 또한 그는 1984년 베니스 비엔날레에서 발표한 〈연극적 광기의 힘The power of theatrical frenzy〉과 2001년 아비뇽 페스티벌에서 상연한 〈나는 피다Je suis sang〉라는 현대극의 각본·연출·안무·무대미술을 맡아 호평을 받았다. 나는 2007년 2월, 사이타마埼玉 현 사이노쿠니사이타마예술극장에서 상연한 〈나는 피다〉를 보고 그의 생생한 작품 세계를 체험했다. 숙련된 댄서들의 움직임, 얀 파브르의 철학을 그대로 드러낸 독창적인 무대미술과 의상, 격렬한 음악으로 구성된 그 작품은 일반적인 연극의 상식을 뛰어넘는, 유례를 찾아보기 힘든 종합예술의 걸작

이었다.

얀 파브르는 매우 정열적이면서도 신경질적인 구석이 있다. 질문이 마음에 들지 않으면 단답형으로 끝냈고, 흥미로운 얘기가 나오면 말을 멈추지 않았다. 당시 그의 관심사였던 하쿠인 에카쿠 선사白隱慧鶴, 1685~1768, 에도 시대 임제종 승려의 척수음성(隻手音聲), 일제의 삼라만상이 사라지고 오직 한 손의 박수소리만이 울려퍼진다는 불이의 세계에 관한 대화가 일단락되었을 때, 나는 전부터 궁금했던 것을 조심스럽게 물어보았다.

"비주얼아트와 퍼포먼스, 두 영역에서 창작 활동을 하는 이유가 무엇입니까? 더 비중을 두는 건 어느 쪽입니까?"

너무 기본적인 내용인 데다, 이제 이런 질문을 지겨워하지는 않을까 조금 걱정이 됐지만 일단 말을 꺼냈다. 다행히 그는 미소를 지으며 답했다.

"학창 시절에 과제 때문에 상점의 쇼윈도를 빌려 그 안에서 드로잉을 했습니다. 그때 그림을 그리는 나의 움직임이 신체 표현, 그리고 그 흔적이 완성된 것이 드로잉, 즉 비주얼아트였습니다. 그것이 시작이었습니다. 저에게 퍼포먼스와 비주얼아트는 따로 떼어놓을 수 없는 하나의 존재입니다."

그의 대답은 매우 간결했지만 비주얼아트와 퍼포먼스의 관계를 쉽게 이해할 수 있는 설명이었다. 그의 말을 듣고 일류 아티스트는 역시 다르다고 생각했다.

크리스천 마클리Christian Marclay를 인터뷰할 기회도 있었다. 콘서트홀 커미션 워크(주문제작)를 위해 일본을 찾았을 때의 일이다. 미국에서 태어나 스위스에서 자란 마클리 역시 비주얼아트뿐 아니라 사운드아트 분야에서도 세계적으로 인정받고 있다. 일본에서는 도쿄 오페라시티아트갤러리와 〈요코하마 국제영상제 2009〉에서 소개된 바 있으며, 턴테이블을 이용한 독창적인 플레이로 음악계에서도 그 존재를 각인시켰다. 파브르에게 했던 질문을 그에게도 똑같이 던져보았다.

"비주얼아트와 사운드아트, 두 영역에서 활동하는 이유는 무엇입니까? 어느 쪽에 더 비중을 두고 있습니까?"
"단어라는 것은 저마다 기원을 갖고 있습니다. 일본어도 그렇죠? '포토그래프'photograph, 사진와 '포노그래프'phono-graph, 축음기, 축음기로 재생하다는 많이 닮아 있습니다. 즉 한 배에서 태어난 형제라고 생각합니다."

마클리의 대답 또한 간단하면서도 아름답고, 강렬했다. 일류 아티스트들의 이런 얘기들을 혼자서만 즐기기에는 너무 아까웠다. 그래서 많은 사람들에게 알리고자 친구들과 웹사

이트를 만들었던 것이다.

시각예술이나 가사가 없는 음악은 국가나 지역, 시대를 불문하고 남녀노소 누구든지 즐길 수 있다. 번역으로 인한 편견이 개입될 수밖에 없는 언어 예술과는 그런 점에서 상당한 차이가 있다. 작품을 통해 받아들이는 느낌은 모두 제각각이고 모범답안 따위는 존재하지 않는다. 100명이 감상하면 100개의 해석이 나올 수 있고, 모든 해석이 정답이 될 수 있는 것이다.

한편으로는 언어가 시각예술이나 음악을 보다 풍부하게 만들어 작품에 대한 이해도를 높이는 것 또한 사실이다. 미술평론이나 예술학이 존재해온 이유이기도 하다.

"작품을 이해하는 지름길은 아티스트와 교류하는 것이다."

이것이 내가 15년 넘게 컬렉터 생활을 이어오며 터득한 비법이다.

**가짜가 없는
현대미술 ●**　　　　현대미술의 매력은 또 있다. 바로 '가짜'가 없다는 점이다. 2007년 10월, 런던 크리스티 경매에 요시토모 나라奈良美智의 위작이 나온다는 소동이 일어 확인 작업 때문에 출품이 중단된 적이 있다. 2008년에는 무라카미 다카시村上隆의 사인이 위조되고 있다며 논란

이 일기도 했다. 현대미술이라고 해도 위조품과 무관하지 않다는 걸 보여주는 사례들이다. 하지만 가짜 논란은 대부분 세컨더리 마켓에서 거래되는 경우에 나타난다. 프라이머리 갤러리에서 전시·판매되는 작품은 오직 '진짜'뿐이다.

'프라이머리primary'는 사전적으로 '초기의' '최초의'라는 의미를 지닌다. 즉 프라이머리 갤러리란 아티스트와 계약을 맺고, 해당 아티스트의 작품(신작)을 전시회나 아트페어를 통해 처음으로 세상에 선보여 판매하는 갤러리를 일컫는다.

'세컨더리secondary'는 이미 발표된 적 있는 작품을 거래하는 것을 의미한다. 크리스티나 소더비 같은 경매회사가 대표적이다. 세컨더리를 전문적으로 취급하는 갤러리, 그리고 별도의 전시 공간을 갖고 있지 않은 딜러들이 이 마켓에서 활동한다.

프라이머리 갤러리(이하 갤러리)에서 전시를 여는 아티스트는 작품 설치에 참여하고, 전시회 첫날 저녁에 열리는 오프닝 리셉션에도 참가한다. 갤러리가 소장한 작품도 과거 전시 출품작이거나 아티스트로부터 판매를 위탁받은 작품이다. 갤러리는 전시나 판매뿐 아니라 아티스트의 매니지먼트도 책임지는 만큼 미술관 전시나 도록·서적의 제작을 지원하고, 취재진을 응대하는 등 아티스트와 2인 3각으로 활동한다. 위작이 들어올 여지가 거의 없는 것이다. 반면 세컨더리 마켓에는 위작이 유입될 위험성이 항상 존재한다. 현대미술과 달리 고미술품이나 거장의 작품은 아무리 일류 갤러리나 경매

회사로부터 구입한다고 해도 위작일 가능성이 0퍼센트가 될 수 없다.

어릴 적 쌀 도매상 점원으로 시작해 야마타네증권(현 SMBC브랜드증권)을 창업한 야마자키 다네지는 근대 일본화 컬렉터로 야마타네미술관을 설립했다. 야마타네미술관은 하야미 교슈速水御舟의 「염무」(와타나베 준이치의 소설 『실낙원』의 표지 그림으로 유명하다), 중요 문화재인 다케우치 세이호竹內栖鳳의 「반묘」, 무라카미 가가쿠村上華岳의 가장 오래된 걸작 「과부도」 등의 대작을 비롯해 1,800여 점의 작품을 소장하고 있다. 야마자키는 생전에 이런 질문을 받았다.

"왜 고미술 명작을 수집하지 않고 현재 활동하는 작가의 작품만 수집하는가?"
"속아서 위작을 살 걱정이 적고, 가격이 오를 가능성이 높기 때문이다."

그가 살았던 시대와 수집 대상은 현재와 다르지만, 컬렉터로서 그의 생각은 오늘날에도 유효하다.

03

컬 렉 터 로
살 아 가 기

**역사 속의 컬렉터들
: 일본 편** ● 인류가 존재해온 기간만큼 사람들은 수집 행위를 이어왔다. 모든 시대, 모든 곳에는 뛰어난 안목과 비전을 가진 컬렉터가 있었다. 그들이 존재했기에 지금 우리가 과거의 대작을 감상할 수 있는 것이다.

역사에 이름을 남긴 컬렉터들은 명품을 수집할 만큼의 부와 권력을 지니고 있었다. 하지만 그게 다는 아니다. 보통 사람보다 큰 재력이 있다고 해도 그들이 다음 조건을 갖추지 못했다면 훌륭한 컬렉션을 이룰 수 없었을 것이다.

- 예술에 대한 경의와 애정
- 컬렉션에 대한 열정
- 참신함을 평가할 수 있는 안목

훌륭한 컬렉터는 시대나 사는 곳은 달라도 모두 예술을 진정으로 사랑한 인물들이다. 현대미술 컬렉팅을 하고 싶다면 먼저 선배 컬렉터들의 생각을 들여다볼 필요가 있다. 다음에 소개하는 유명 컬렉터들의 일화를 통해 좋은 컬렉션을 이루기 위한 힌트를 얻었으면 한다.

일본의 다도는 무로마치 시대 이후 취미에서 예술로 승화했다. 정치·경제와도 밀접한 연관을 맺었고, 시대의 권력자들은 다도와 다기 컬렉션을 중요하게 여겼다. 만화 『헤우게모노』는 전국 시대의 무장 후루타 오리베를 소재로 한 것인데, 컬렉터·프로듀서·큐레이터로 활약한 오리베의 업적을 소개하고 있다. 여기에서는 최고 권력자인 오다 노부나가와 도요토미 히데요시의 '미美'에 대한 생각, 컬렉션을 둘러싼 시샘과 불화, 무대 이면의 정치, 권력 투쟁 등 무로마치 시대부터 전국 시대까지의 특징이 잘 드러난다.

이 만화에는 오리베 외에도 훌륭한 안목을 지녔지만 권력자들에게 농락당한 컬렉터들이 등장한다. 아라키 무라시게는 단 한 번의 배신으로 자신의 아리오카 성이 노부나가 군에 포위당하자 가족도 부하도 버린 채 홀로 야반도주를 한다. 그가 달아나면서 목숨을 걸고 몸에 지녔던 건 「아라키코우라이荒木高麗」 아라키 무라시게가 소유해 '아라키코우라이'로 명명한 것으로, 중국

남부지방의 청화도자기로 추정. 도쿠가와미술관 웹사이트 참조. http://www.tokuga-wa-art-museum.jp 라는 찻종을 비롯한 다기였다. 주인을 잃은 아리오카 성은 노부나가 군에 항복했지만 구명 탄원은 받아들여지지 않았고, 결국 여자·아이 할 것 없이 아라키 측 사람들은 모조리 살해당했다. 하지만 아라키는 끝까지 달아났다. 그는 노부나가가 혼노지에서 살해당한 뒤, 스스로를 '아라키 도쿤道糞 '길바닥의 똥'이라는 의미의 호이라 칭하며 도요토미 히데요시의 오토기슈お伽衆. 다이묘의 말상대를 하는 관직가 되어 살아간다. 물론 그가 사랑해 마지않는 「아라키코우라이」는 여전히 손에 쥔 채였다. 도요토미에게 눈총을 받으면서도 「아라키코우라이」를 손에서 놓지 않던 아라키는 도요토미의 유일한 대항자 도쿠가와 이에야스에게 그것을 넘긴 것으로 전해진다. 현재 「아라키코우라이」는 일본 아이치愛知 현 도쿠가와미술관이 소장하고 있다.

야마토 시기산信貴山 성주였던 마쓰나가 히사히데는 노부나가를 두 번이나 배신한 인물이다. 그가 노부나가를 두 번째 배신했을 때 노부나가는 그의 성을 포위했다. 그리고 전부터 노려왔던 '히라구모 차 가마平蜘蛛釜' 거미가 납죽 엎드려 있는 모습과 비슷해 '히라구모(납거미) 가마'라는 이름이 붙음를 내놓으면 목숨만은 살려주겠다며 항복할 기회를 준다. 하지만 히사히데는 천하의 권력자 노부나가에게 히라구모 차 가마를 넘기지 않았다. 대신 노부나가가 그토록 집착한 차 가마에 화약을 넣어 함께 폭사하고 만다.

제지회사의 경영자 사이토 료에이는 1990년 뉴욕 소더비 경매에서 반 고흐의 「가셰 박사의 초상」을 8,250만 달러(약 125억 엔)에 낙찰받았다. 그리고 이틀 후에는 낙찰가 7,800만 달러(약 119억 엔•)에 르누아르의 「물랭 드 라 갈레트에서」의 주인이 된다. 그가 연이어 낙찰받은 이 두 작품은 당시 최고가를 경신해 버블기 재팬머니의 존재감을 세상에 각인시켰다. 그 후 사이토는 "내가 죽을 때 그림도 함께 태워달라"라는 말을 해 세상의 비난을 샀다. 다행히 작품들은 불에 타는 일 없이 다시 해외로 나갔다.

나 역시 예술을 사랑하는 사람으로서 사이토가 두 작품을 그만큼 아낀다는 뜻에서 그런 말을 했을 거라고 생각한다. 하지만 마쓰나가 히사히데는 히라구모 차 가마를 품에 안고 폭사를 결행했다. 아무리 예술을 사랑한다고 해도 귀중한 문화재가 될 미술품을 파괴하는 것은 결코 용서받지 못할 일이다. 그런데 한편으로는 그만큼 작품을 사랑하고 소중하게 여기는 컬렉터가 얼마나 있을지 생각해볼 문제다. 큐레이터나 갤러리스트도 마찬가지다.

앞에서는 정치와 예술이 얽히고설킨 사례를 들었지만, 천하 제일의 다인으로 칭송받았던 센노리큐는 미에 대한 신념을 굽히지 않아 도요토미 히데요시에게 죽음을 명받은 인물

• 모든 가격은 당시의 환율로 계산했다. 특별한 이유가 없는 한 당시의 환율을 적용한다.

로 유명하다. 그의 형제 야마노 소지 또한 귀와 코가 잘리고 참수당했다. 오늘날 우리는 예술을 통해 참신한 시각과 가치를 표현하려고 목숨을 걸 필요까지는 없다. 미에 대한 과격한 애정 표현을 오늘날과 비교해가며 예찬하려는 것도 아니다. 하지만 당장 내일 일을 모르는 인생인 만큼 예술을 사랑하는 그들의 진지한 태도를 한 번 배워보는 것도 나쁘지는 않으리라. "이 작품, 사두면 가격이 오를까요?" 하고 예술을 오로지 투자 대상으로만 보는 욕심에 찬 현대인들의 모습을 마주할 때면 그런 생각이 든다.

전국 시대에서 메이지 시대로 가보자. 기존의 가치관이 무너지고 새로운 시대가 펼쳐지지만, 사실 두 시대는 많은 공통점을 지녔다. 에도 시대의 계급제도가 철폐되자 메이지 시대에는 하급 무사나 농민 출신이 정부 요직에 진출하는 경우가 늘어났다.

새로운 시대에는 새로운 컬렉터도 등장한다. 대표적 인물로는 외무·농상무·대장성 대신 등을 역임한 메이지의 원로 이노우에 가오루, 일본경제신문을 창간한 마쓰다 다카시, 제사업과 무역업으로 큰 부를 쌓은 하라 산케이 등이 있다.

그들은 하나같이 다도를 즐겼으며, 그때까지 주목받지 못했던 불교미술을 재평가했다. 또한 현재 국립박물관이 소장하고 있는 국보 「공작명왕도」 「허공장보살도」를 200~300엔에 앞다퉈 구입했다. 현재의 화폐가치로 환산하면 150억~250억

엔 정도● 된다. 사이토 료에이가 인상파 그림을 낙찰받은 금액과도 비교할 수 없이 크다.

다이쇼 시대에 조선업으로 부를 쌓은 마쓰가타 고지로의 '마쓰가타 컬렉션'은 인상파 작품이 많은 것으로 유명하다. 그의 컬렉션은 제2차 세계대전 당시 런던과 파리에 보관되어 있었으며, 1959년 도쿄 국립서양미술관에서 공개되기 전까지 프랑스 정부가 몰수해 관리해왔다. 이를 반환받는 조건으로 프랑스는 반 고흐의 「침실」 등 주요 작품 스무 점을 프랑스에 남길 것을 요구했고, 현재 마쓰가타 컬렉션 가운데 다수 작품은 파리 오르세미술관에서 소장하고 있다.

마쓰가타는 모네나 로댕과 직접 교류하며 동시대 아티스트들의 작품을 적극적으로 수집했다. 그중에는 일본으로 반환되지 않았거나 런던에서 소실된 작품도 있다. 비록 완벽한 형태로 남겨지진 못했지만 그가 선견지명을 갖고 이런 컬렉션을 구축했기 때문에 우리는 단기간 열리는 기획전을 보기 위해 오랜 시간 기다릴 필요도 없고, 유럽이나 미국에 가지 않고도 모네·로댕·고갱과 같은 대가의 작품을 일본 국립서양미술관에서 언제든 볼 수 있다.

돌이켜보면 전국 시대부터 메이지유신을 거쳐 다이쇼 데모크라시까지, 세상이 크게 변할 때마다 스케일이 남다른 컬

● 물가의 기준이 무엇이냐에 따라 계산이 달라지고, 가격도 달라지기 때문에 어림잡아 환산한 가격이다.

렉터가 등장했다. 그들은 결과적으로 후세에 훌륭한 선물을 물려준 셈이다.

IT업계에서 부를 쌓은 일본의 젊은 부유층을 '힐즈족ヒルズ族'이라고 한다. 그들은 그 큰 부로 무엇을 이루고, 또 후세에 무엇을 남길까? 그들과 동시대를 살아가는 컬렉터로서 이런 생각을 해보지 않을 수 없다.

역사 속의 컬렉터들
: 해외 편 ●

제2차 세계대전이 일어나기 전까지는 프랑스를 주축으로 한 유럽이 세계의 미술을 이끌었고, 전후에는 그 중심이 미국으로 옮겨갔다. 각 시대를 대표하는 컬렉터들도 프랑스나 미국에서 배출되었다.

'마티스의 걸작 「금어」가 40년 만에'라는 홍보 문구를 내세운 〈푸시킨미술관전 시추킨·모로조프 컬렉션〉이 2005~2006년에 도쿄와 오사카에서 열려 연일 대성황을 이루었다. 이 전시는 20세기 초 유럽 각국에서 위대한 시골이라고 불리던 모스크바 출신의 세르게이 이바노비치 시추킨과 이반 알렉산드로비치 모로조프라는 두 컬렉터의 소장품으로 구성됐다. 이들은 당시 너무나 급진적인 작풍 때문에 파리에서조차 아무도 손대지 않던 마티스나 피카소의 초기작을 수집하며 훌륭한 컬렉션을 완성했다. 거리도 멀고, 정보도 크게 부족했지만 미술의 선두를 달리던 파리의 컬렉터들을 제치고

새로운 시도를 하는 예술가들의 작품을 구입한 것이다.

일본을 포함한 아시아 국가들도 유럽이나 미국과 지리적으로 멀리 떨어져 있기 때문에 컬렉팅에 불리하다. 하지만 지금은 인터넷과 같은 정보통신 수단이 발달해 물리적 거리가 많이 좁혀졌다. 시대도, 화폐 가치도 다르지만 두 컬렉터의 사례는 우리 같은 보통의 직장인 컬렉터에게 시사하는 바가 크다.

앞서 언급한 힐즈족과는 다른 외국 IT 부호의 사례를 소개하겠다. '노튼 유틸리티' '노튼 안티바이러스' 등 소프트웨어 개발로 부를 쌓은 피터 노튼은 현대미술의 큰손으로 유명하다. 그는 자신의 컬렉션을 관리하는 노튼패밀리재단을 지휘하면서 구겐하임미술관 위원으로도 활약하고 있다. 노튼은 무라카미 다카시나 요시토모 나라가 유명해지기 훨씬 전부터 그들의 주요 작품을 컬렉션에 포함시켰다. 그는 해마다 크리스마스가 되면 아티스트에게 오리지널 멀티플(비교적 에디션 수가 많은 저가 작품) 제작을 의뢰해 가깝게 지내는 세계 곳곳의 예술계 인사들에게 선물한다. 나 역시 스페인에서 열리는 아트페어 ARCO의 컬렉터 프로그램에서 그를 만난 후 3년 동안 선물을 받았다.

우체국과 시립도서관에 근무했던 부부 컬렉터 ● 앞서 소개한 컬렉터들은 저마다

독특한 시각으로 아티스트의 새로운 시도를 높이 평가하는 진취적인 기상을 지닌 사람들이다. 예술에 대한 그들의 생각과 태도는 매우 바람직하지만, 컬렉션에 쓸 수 있는 돈의 규모가 우리 같은 직장인과는 비교도 안 될 정도로 다르기 때문에 현실적인 사례라고 보기는 어렵다. 롤모델로 삼을 엄두도 나지 않는다. 주변 컬렉터들의 수입을 자세히 알고 있는 건 아니지만 그들도 대부분 부유층이다. 직장인이라고 해도 고소득자가 많다. 예술은 부유층만 누릴 수 있는 특권일까? 이에 대한 답으로 제시하고 싶은 선구자가 있다.

내가 소개하고자 하는 이들은 뉴욕의 컬렉터 보겔 부부다. 남편인 허버트는 우체국에서, 아내 도로시는 브루클린시립도서관에서 근무하는 지극히 평범한 맞벌이 부부다. 이들은 1960년대 초부터 컬렉션을 시작해 칼 안드레·도널드 저드 등 아직 평가가 이루어지지 않은 작가들의 미니멀아트와 개념미술 작품을 구입했다. 그러한 작가들의 소개로 새로운 아티스트들과 만나 교류를 이어가면서 중요한 작품을 하나 둘 손에 넣었다. 부부는 그렇게 컬렉션의 질을 높여갔다. 1994년 보겔 부부는 컬렉션의 대부분을 워싱턴 내셔널갤러리에 기부하기로 결심한다. 부부의 아파트에서 옮겨진 작품 수는 대략 2,000점으로, 트럭 몇 대 분량이었다.

워싱턴 내셔널갤러리는 은행가 앤드류 멜론이 영국 대사로 부임했을 때, 런던 내셔널갤러리를 보고 감동해 워싱턴에 지은 미술관이다. 모국인 미국에도 같은 시설을 만들겠다고 결

심해 기금을 모으고 자신의 컬렉션을 연방정부에 기증한 것이 그 시작이었다.

현재 미국의 내셔널갤러리는 「저울을 든 여인」 「편지를 쓰는 여인」 등 요하네스 페르메이르의 작품을 넉 점이나 소장하고 있다. 11만 6,000점의 방대한 컬렉션에는 모네의 「양산을 든 여인」과 피카소의 「곡예사 가족」 등 서양미술사에서 빠지지 않고 언급되는 작품들이 수두룩하다. 1970년대 개념미술 작품을 중심으로 한, '서민층'인 보겔 부부의 컬렉션도 이곳 내셔널갤러리에서 중요한 위치를 차지하고 있다.

국립미술관이 소장을 열망할 정도의 훌륭한 컬렉션을 이 평범한 직장인 부부가 30년도 더 전에 완성한 것이다. 놀라운 건 둘째 치고, 우리 같은 월급쟁이 컬렉터에게 용기를 주는 사례가 아닐 수 없다. 존경하는 컬렉터, 부럽거나 공감이 가는 컬렉션은 많다. 하지만 내가 롤모델로 삼는 컬렉터는 도로시와 허버트 보겔 부부뿐이다.

자, 이제 여러분이 컬렉팅을 시작해볼 순서다. 지난 15년 동안 경험한 다양한 에피소드와 함께 컬렉팅에 필요한 노하우를 공개하겠다.

작 품
구 입 하 기

●

예술작품, 어디서 사야 할까?

　우리는 물건을 살 때, 상점이 모여 있는 쇼핑몰이나 백화점에서 눈에 띄는 상품을 구입한다. 그렇다면 예술품은 어디서 구입할까?

　다른 물건을 살 때와 비교해서 설명하자면, 특정 상품을 전문으로 취급하는 상점은 갤러리, 다양한 상품이 진열되어 있는 쇼핑몰이나 백화점은 갤러리가 모인 갤러리 콤플렉스나 아트페어에 해당한다. 베를린의 미테, 뉴욕의 첼시 지구처럼 예술인촌이 형성된 곳, 긴자 가로수길처럼 현대미술 갤러리가 모인 지역도 있다. 가장 일반적인 방법은 갤러리나 갤러리들이 함께 여는 아트페어에서 작품을 구입하는 것이다. 경매를 통해서나 아티스트로부터 직접 구입하는 방법도 있다.

　그럼, 먼저 갤러리와 아트페어에 대해 살펴보자.

01

갤 러 리 에
가 보 자

상업 갤러리에
방문하려면? ● 갤러리 가운데는 워싱턴 내셔널갤러리처
럼 작품의 공개나 교육, 보급이 목적인 곳
이 있다. 미술관과 비슷한 역할을 하는 곳이다. 작품 판매를
목적으로 하는 상업 갤러리도 있다. 상업 갤러리는 취급하는
작품에 따라 프라이머리와 세컨더리로 나뉜다.

먼저 상업 갤러리에 대해 알아보자.

우선 마음에 드는 아티스트, 컬렉팅하고 싶은 아티스트의
작품을 어떤 갤러리에서 소장하고 있는지 조사한다. 인터넷
에서 찾아보면 어렵지 않게 확인할 수 있다. 갤러리 홈페이지
에서 연락처나 영업시간, 휴관일, 위치 정보도 찾아볼 수 있
다. 처음 갤러리에 방문할 때는 용기가 조금 필요하다. 미술
관은 입장료를 내기 때문에 당당히 들어가면 되지만 무료로

작품을 감상한다는 게 처음에는 그리 자연스럽지만은 않은 탓이다.

나 역시 컬렉팅을 막 시작했을 무렵 몬드리안의 뉴욕 시절 작품을 다룬 전시회에 간 적이 있다. 긴자에 있는 고급 갤러리였는데 어쩐지 갤러리에 발을 들이기 어려워 입구 앞에서 한참을 서성거렸던 기억이 난다.

예약을 하자 ●

갤러리스트의 설명을 들으면서 작품을 차분히 보고 싶거나 전시 중이 아닌 작품에 관심이 있는 경우라도 사전에 예약을 하는 게 좋다. '작품을 사지 않을 수도 있는데……' 하는 생각 때문에 예약하기 망설여질 수도 있지만, 미리 예약을 하고 레스토랑에 갔을 때 서비스가 다른 것처럼 갤러리도 예약을 하고 방문하는 손님을 환영한다.

작품을 구입하지 않더라도 기가 죽을 필요는 없다. 갤러리가 자신들의 전시나 소장품을 보기 위해 일부러 찾아온 미래의 고객 후보를 귀찮아할 리 없으니 말이다. 단, 갤러리를 찾아주는 여러분을 위해 스케줄을 조정하고 아티스트의 자료나 작품을 준비할 시간이 필요하기 때문에 여유를 갖고 사전에 연락해둘 것을 권한다.

갤러리가 취급하는 수많은 작품 가운데 여러분의 취향과 어울리는 최고의 한 점을 손에 넣고 싶다면 평소에 갤러리와

좋은 관계를 맺어두어야 한다. 그런 관계로 발전하기 위해서는 갤러리를 찾을 때 먼저 예약을 해서 자신의 존재를 알리는 게 중요하다. 이는 컬렉터로서 반드시 필요한 절차이자 첫 걸음이다. 그리고 자신이 원하는 작품의 사이즈나 모티프, 가격대 등을 평소에 얘기해두면 갤러리도 준비하기가 수월하다.

때로는 예정에 없던 발걸음이 새로운 아티스트와 작품을 만나게 해주기도 한다. 그 또한 갤러리 여행이 주는 즐거움이므로, 가끔은 갤러리에서 열리는 다양한 전시들에 눈을 맡겨보는 것도 좋다.

취향에 충실한 작품 선택 ●

자, 드디어 여러분만의 작품을 만나러 왔다. 조급해하지 말고 작품을 한 점 한 점 차분하게 감상해보기 바란다.

갤러리 오너나 직원으로부터 아티스트의 근황이나 전시 이야기를 듣는 것도 흥미롭다. 그렇게 정성스런 응대를 받을 수 있는 건 물론 사전에 예약을 해둔 덕분이다.

"자신의 안목을 믿고, 스스로에게 거짓말을 하지 않는다."

작품 선택을 위한 조언을 딱 한 마디만 해야 한다면 이것이 내가 꼭 하고 싶은 말이다.

"이 아티스트의 전형적인 스타일이 아니다."

"우리 집 벽에는 이 사이즈가 맞다."

"드로잉도 재미있긴 한데 가격 상승을 고려한다면 역시 페 인팅이다."

막상 작품을 살 때면 본래 작품을 평가하는 기준과는 거 리가 먼 이런저런 생각들에 사로잡혀 작품을 선택하기 십상 이다. 하지만 작품을 고를 때 자신의 취향에 충실하지 않으 면 결국 후회하고 만다. 강연회나 인터뷰에서 '작품을 선택하 는 기준'이 무엇인지에 대한 질문을 자주 받는다. 내 대답은 항상 같다.

"가격만은 피할 수 없는 물리적 요인입니다. 가격을 제외하 고는 정말 내 마음에 드는 작품인지, 좋아하는 작품인지 만을 생각해 결정합니다."

나는 손에 넣은 작품을 되판 적이 아직까지 없다. 작품을 구입하기 위해 돈을 마련해야 하는 건 어떤 컬렉터라도 마찬 가지다. 세계적인 부호든 나 같은 샐러리맨이든, 정도의 차이 는 있겠지만 똑같이 고민하는 문제인 것이다.

"한 점만 팔면 좀 수월해질 텐데."

"좋은 컬렉션을 위해서는 신진대사도 필요한 거야."

갤러리스트들도 내게 이렇게 조언한다. 하지만 너무나 좋아서 구매한 작품에 순위를 매기거나 팔아야겠다는 생각은 결코 들지 않는다. 그렇지 않았다면 15년 만에 이렇게 훌륭한 작품들을 300점이나 모을 수 없었을 것이다. 항상 나 자신의 안목을 믿고 혼신의 힘을 다해 작품을 선택했기에 가능한 일이었다. 컬렉션의 묘미는 새로운 예술적 시도와 마주했을 때 그것을 스스로 평가하고, 또 그 평가를 스스로 확신할 때 맛볼 수 있다.

어떤 사람도 혼자만의 판단으로 모든 것을 결정할 수는 없다. 기업체에서 판단은 합의제이고, 구성원 전원이 책임을 진다. 결혼을 할 때도 양가의 입장을 고려해야 하므로 당사자들끼리 모든 걸 결정하기는 어렵다. 하지만 작품을 선택하는 건 다르다. 자신을 위해서 작품을 구입할 것인지, 구입한다면 어떤 작품을 선택할 것인지는 혼자서 결정할 수 있는 몇 안 되는 일 중 하나다. 나는 가끔 작품을 선택할 때 이런 생각을 한다.

'언젠가 맞닥뜨릴 인생의 기로에서 혼자만의 힘으로 결단하기 위한 예행연습.'

좋은 작품은 다른 사람들도 노리고 있는 경우가 많다. 좋은 갤러리라면 눈 앞에 있는 이가 아무리 중요한 고객이라고 해도 먼저 구입 의사를 밝힌 쪽을 우선시한다. 작품을 구입

하기로 결심했으면 갤러리 측에 작품을 소장하고 싶다는 의지를 보여주는 것이 중요하다.

상담하기

● 　　　　구입할 작품을 결정했으면 가격과 지불 방법, 작품 운송 방식을 결정해야 한다. 작품을 구입할 때 가장 중요한 건 당연히 가격이다. 미술품은 정해진 가격이 없다고 말하는 사람들도 많다. 하지만 적어도 내가 교류하는 갤러리들은 모두 국제적 가격을 기준으로 작품을 판매한다. 동일한 아티스트라면 세계 어느 곳을 가더라도 그와 계약을 맺은 갤러리에서 판매되는 신작 가격에 큰 차이가 없다.

물론 세상에 단 한 점밖에 없는 작품이라면 천문학적인 가격이 붙기도 하고 가격의 폭이 심하게 널뛰기도 한다. 하지만 그건 경매 등 세컨더리 마켓의 경우다. 프라이머리에서 그 정도까지 극단적인 예는 거의 찾아보기 힘들다.

갤러리는 전시회 기간 작품의 가격이 적힌 '프라이스 리스트'를 준비해둔다. 프라이스 리스트가 리셉션 데스크에 없으면 보여달라고 요청하면 된다. 일본의 갤러리에서는 가격을 대부분 일본 엔으로 표기하는데, 아티스트나 갤러리의 방침에 따라 미국 달러나 유로로 표기하는 곳도 있다. 당연히 엔화로 환산해서 지불할 수 있다.

프라이스 리스트에 빨간 스티커가 붙어 있는 작품은 이미

판매된 것이다. 파란 스티커는 'hold'(고려중)를 의미한다. 참고로 'POR' 표시는 'price on request', 즉 갤러리에 문의해달라는 의미다. 빨간 스티커도 파란 스티커도 없다면 'available', 구입이 가능한 작품이다.

사람들이 많이 모이는 전시회 첫째 날, 특히 오프닝 행사 때라면 서둘러서 갤러리 오너나 직원에게 구입 의사를 명확히 밝혀두는 게 좋다. 작품을 구입하는 건 발 빠른 사람이 이기는 게임과 같다. 우물쭈물하다가는 남의 손에 넘어가기 십상이다.

'도저히 결심이 안 선다. 하지만 포기하기도 어렵다.' 이런 경우라면 기간을 정해서 '홀드'를 부탁해보는 게 좋다. 프라이스 리스트에 파란 스티커가 붙어 있는 한 그 기간에는 여러분에게 우선권이 있다. 잠시 냉정하게 생각해보면서 가까운 사람들의 의견도 들어볼 수 있다.

주의할 점은 홀드 기간이 아직 남았다 해도 가능하면 빨리 결정해 갤러리에 연락해야 한다는 것이다. 갤러리 입장에서는 작품을 판매할 수 있는 소중한 시간을 헛되이 보내는 게 달가울 리 없으니 말이다. 또한 고민이 될 때마다 홀드를 부탁해서도 안 된다. 홀드 요청과 취소가 반복되다보면 컬렉터로서 신용을 잃게 된다.

마음에 드는 작품을 발견해 빨간 스티커를 붙이는 데까지 성공했는가? 그렇다면 이제 지불 방법을 결정할 순서다. 지불은 갤러리에 따라 제각각이지만 대체로 작품 구입 의사를

밝히고 2~3주 안에 청구서를 받아볼 수 있다.

'0000년 0월까지 유효.'
'0000년 0월 0일까지 지불해주십시오.'

청구서에는 이처럼 지불 기간이 기재되어 있기도 하고, 아무것도 쓰여 있지 않은 경우도 있다. 기간이 명시돼 있지 않다면 상식적인 범위에서 지불하면 된다. 갤러리가 지정한 금융기관의 계좌에 돈을 입금해도 되고, 현금 지불도 가능하다. 가급적이면 약속을 잡은 뒤에 직접 현금을 갖고 가는 게 좋다. 갤러리를 방문하는 김에 다른 작품들을 둘러볼 수 있고, 오너나 직원으로부터 새로운 정보를 얻을 수도 있기 때문이다. 베테랑 컬렉터든 초보 컬렉터든 예술에 관한 대화를 나누는 건 즐겁다. 갤러리가 여러분의 얼굴이나 이름을 기억하게 된다면 앞으로는 전화나 메일로 부탁하는 일도 한결 수월해질 것이다.

만약 여러분이 정말 갖고 싶은 작품이 있는데 당장 돈을 마련할 수 없다면 어떻게 해야 할까? 아쉽지만 깔끔하게 포기할까? 아니면 다른 방법을 찾아볼까? 자금을 마련하기가 쉽지 않은 젊은 컬렉터나 월급쟁이에게 매력적인 방법이 있다. 바로 '분할 납부'다. 물론 모든 갤러리에서 분할 납부가 가능하지는 않다. 한 번 분할 납부가 가능했다고 해서 매번 그렇게 해준다는 보장도 없다. 이는 컬렉터와 갤러리의 신뢰관

계에 따라 달라지는 문제다.

아트페어에 참가한 갤러리들을 대상으로 설문조사를 한 적이 있다. 컬렉션의 즐거움을 한 명이라도 더 맛보게 하기 위해 장벽을 조금이라도 낮춰보고자 직접 조사한 내용이다.

설문조사는 2008년 젊은 오너들이 운영하는 갤러리 일곱 곳이 참여한 아트페어 'NEW TOKYO CONTEMPO-RARIES'와 요코하마 미나토미라이에서 열린 '요코하마 아트 & 홈 컬렉션'에서 만난 갤러리스트들을 대상으로 했다. NEW TOKYO CONTEMPORARIES에서는 모든 갤러리가 회신을 주었고, 요코하마 아트 & 홈 컬렉션에서는 스물세 곳 중 열두 곳의 갤러리가 협력했다.

답을 준 모든 갤러리가 "어려운 경우도 있겠지만 기본적으로 분할 납부를 해도 좋다"라고 답했다. 분할 납부는 자금이 부족한 서민 컬렉터들에게 매우 고마운 제도임에 틀림없다. 컬렉터를 응원하기 위해 갤러리스트가 베푸는 호의 정도로 생각하면 된다. 갤러리가 분할 납부 요청에 응해주어 작품을 소장하게 됐다면 투기 목적으로 되파는 일은 없어야 한다. 어렵게 작품을 구입한 것을 계기로 갤러리와 좋은 관계를 유지하고, 지속적으로 작품을 구입하는 고객으로 성장한다면 갤러리는 보람을 느낄 것이다.

컬렉터라고 해서 단순히 작품을 구입하기만 하는 것이 아니고, 갤러리도 이윤 추구만을 목적으로 작품을 판매하지 않는다(나는 그렇게 믿고 있다). 모든 컬렉터는 훌륭한 공공재인

예술작품을 다음 세대에 물려줄 사명을 띠고 있다. 갤러리가 당신을 '작품을 소중히 다루는 좋은 컬렉터이자 고객'이라고 인식하게 되면 분할 납부뿐만 아니라 다양한 상담과 서비스에 응해줄 것이다. 단, 갤러리와 작품에 따라 판단 기준이 달라지므로 반드시 분할 납부가 가능하다고 장담할 수 없다는 점은 잊지 말기 바란다.

국제적인 현대미술 작품의 경우, 세계적인 기준 가격이 있기 때문에 한 나라에서만 유독 비싸게 받는 경우는 없다. 미국과 유럽, 최근 급성장한 중국과 한국에 비해 일본의 미술시장이 그리 큰 편은 아니어서 일본에서라도 가격을 조금 저렴하게 설정해달라고 갤러리 측에 부탁하는 아티스트도 더러는 있다. 그렇다면 작품의 가격 흥정(할인)은 가능할까?

우리가 보통 백화점이나 슈퍼마켓, 전문점에서 물건을 살 때는 상품에 표시된 가격으로 구입하는 것이 원칙이다. 하지만 자동차나 가전용품을 살 때는 디스카운트를 요구하는 경우가 있다. 주로 구입 물품이 고액이거나, 경쟁사가 존재하는 경우다.

현대미술도 작품에 따라 가격이 천차만별이며, 고액인 경우가 허다하다. 이런 경우 가격 흥정을 해도 되는 걸까? 고민되는 부분이 아닐 수 없다. 이에 대한 내 견해를 말하기 전에 우선 설문조사 결과를 보자.

NEW TOKYO CONTEMPORARIES에서는 일곱 곳

중 두 곳이 'NO'라고, 할인은 안 된다고 답했다. 요코하마 아트 & 홈 컬렉션에서는 열두 곳 중 한 곳만이 'NO'라고 답했다. 예상보다 안 된다는 응답이 많지 않아서 집계 결과를 보고 사실 조금 놀랐다. 전시회나 아티스트에 대한 '마이너스 평가'가 '할인'으로 이어진다고 생각하는 갤러리스트가 주변에 꽤 있기 때문이다. "이렇게 훌륭한 작품을 이 가격에 넘기는데, 더 이상 할인이 왜 필요합니까?" 한 갤러리스트의 말이다. 예의가 없다고 생각될 수도 있지만 틀린 말은 아니다. 나는 그의 말에 작품의 참신한 시각과 가치를 알리고자 하는 진지한 태도가 담겨 있다고 생각한다. 또 자신이 소개하는 아티스트와 작품에 대한 절대적인 신뢰와 자신감도 포함되어 있다. 앞서 소개한 일본 전국 시대의 무장 컬렉터들도 이런 마음가짐과 다르지 않았을 것이다.

갤러리들은 작품 판매가격에서 제작비를 뺀 나머지 수입을 아티스트와 5대 5에서 6대 4 정도로 나눈다. 갤러리가 가져가는 비율이 너무 높고 가격도 너무 비싸다고 생각하게 될 수도 있다. 하지만 갤러리가 해야 할 일은 생각보다 많다. 여러 명의 어시스턴트를 고용해야 하고, 전시 공간도 꾸며야 한다. 또 수천 장의 안내장을 제작해서 발송하고, 오프닝에 온 손님들을 접대하는 비용도 모두 갤러리가 부담한다. 이런 것들을 따져보면, 갤러리 운영은 좋아하지 않고서는 결코 할 수 없는 일이라는 생각이 든다.

자, 그럼 작품의 가격을 깎는 게 타당한 것인지 다시 묻고 싶다. 나는 경우에 따라서 다르다고 본다. '정말로 갖고 싶은 작품인데, 조금만 더 저렴하면 살 수 있겠다.' 이런 경우라면 용기를 내어 갤러리스트에게 말을 꺼내봐도 좋다. 결과는 보장할 수 없지만 작품에 대한 진지한 태도가 전해진다면 적어도 귀찮아하지는 않을 것이다. '좀 비싼데, 밑져야 본전이니까 한번 물어나 볼까?' 이런 가벼운 생각으로 흥정하려고 해서는 안 된다. 세상에 단 한 점밖에 없는 작품인 만큼 진검 승부를 해야 하는 것이다.

"이 작품을 구입해주셨으면 합니다."

컬렉터에게 최고의 훈장은 경애하는 갤러리스트로부터 이런 말을 듣는 것이다. 갤러리스트가 아티스트의 역작을 맡길 만큼 신뢰하도록 만드는 것이야말로 훌륭한 컬렉션을 만들어가는 지름길임을 잊지 말자.

도쿄 갤러리 둘러보기 ● 도쿄에는 현대미술에 특화된 갤러리가 많다. 리먼 쇼크로 경기가 나빠지기 전까지는 계속 증가 추세였다. 내가 컬렉팅을 시작한 건 1990년대 중반부터다. 다카이시이갤러리가 1994년 오즈카大塚에, 갤러리고야나기小柳가 1995년 긴자에, 그리고 1996년에는 도미오

고야마小山登美夫갤러리가 사가초에 차례로 문을 열었다. 이들 갤러리스트는 내가 컬렉팅을 시작한 시기와 비슷한 때에 기존 갤러리에서 독립해 독자적으로 활동하기 시작했다. 그즈음 일본에는 현대미술 붐이 일었다.

앞서 말했듯 갤러리는 프라이머리와 세컨더리로 나뉜다. 대여 화랑이라는 독특한 시스템도 존재한다. 아티스트가 전시회장 사용료를 지불하고 일정 기간 공간을 빌려 직접 전시회를 여는 곳이다. 현재도 긴자나 교바시를 중심으로 공간 대여가 활발하게 이루어지고 있다.

새로운 세대의 갤러리스트는 직접 아티스트를 선택해 그들의 작품을 판매하는 기획형 갤러리를 운영한다. 과거에는 기획 전시와 대여를 절반 정도의 비율로 하는 곳이 많았다. 갤러리들은 오도미술상연합회나 일본양화상협동조합을 결성해 상호 작품 교환을 통해 작품과 자금의 유통을 꾀했다. 당시에는 긴자에 전시장을 두는 것이 일류의 조건으로 여겨졌기 때문에 대부분의 유력 갤러리들이 긴자로 모여들었다. 하지만 신세대 갤러리스트들은 특정 단체에 가입하지도 않고 운영비도 기획전을 통해 조달한다. 당연히 긴자에 출점하기 위해 열을 올리지도 않는다. 다카 이시이는 오즈카의 자택 지하에 공간을 마련했고, 고야마는 사타니슈고(사타니화랑 사타니 가즈히코의 아들이자 현 슈고아트갤러리 오너)가 운영하는 사타니슈고미술실을 통째로 넘겨받았다. 긴자에 갤러리를 연 고야나기는 은퇴한 아버지로부터 빈 점포를 물려받아 갤

러리를 시작한 경우다. 그밖에도 와코워크스오브아트, 렌토 겐쿤스트라움(현 렌토겐베르케), GALLERY SIDE 2, TARO NASU, Masataka Hayakawa Gallery, 겐지타키갤러리 등 현재 이름을 떨치고 있는 많은 갤러리가 같은 시기에 오픈했다. 그들의 시작은 미약했을지 모르지만 지금 생각해보면 혁신적이고 세계적이었다.

내가 컬렉션을 위해 쓰는 돈은 동년배 직장인들이 쓰는 용돈 정도의 변변찮은 금액이다. 물론 컬렉션 초기에는 지금보다 사정이 더 어려웠다. 점심을 거르거나 필요한 옷을 사지 않고 돈을 아껴 작품을 구입하기도 했다. 갤러리 운영을 막 시작한 젊은 오너들도 여유가 없기는 마찬가지였지만, 그들은 어렵사리 갤러리를 운영하면서도 해외의 아트페어에 적극적으로 참가했고, 그 경험을 살려 'ART@AGNES'라는 매력적인 아트페어도 기획했다.

1990년대에는 일본에 컬렉터도 얼마 없었고, 고가의 작품을 구입하는 큰손도 많지 않았다. 해외 아티스트가 일본에서 발표한 신작이 1년 동안 팔리지 않는 경우도 허다했다. 이런 분위기 때문에 나 같은 직장인이 구사마 야요이나 도미니크 곤잘레스 포에스터Dominique Gonzalez-Foerster, 차이궈창蔡国强, 얀 파브르, 조지프 그리질리Joseph Grigely 등 세계적인 아티스트의 작품을 분할 납부를 통해서나 보너스를 모은 돈으로 살 수 있었던 것이다.

지금은 대스타가 된 아티스트들과 함께 한가로이 시간을 보낼 기회도 많았다. 고치 현 사가초에 있던 도미오고야마갤러리의 테라스에서 고야마, 요시토모 나라, 시마부쿠 미치히로島袋道浩, 그리고 전시를 위해 노르웨이에서 온 비베케 탄트베르그Vibeke Tandberg와 함께 차를 마시며 오랜 시간 이야기를 나눴고, 다카이시이갤러리에서 고야마 씨와 함께 모리야마 다이도의 빈티지 프린트를 고르던 중에 갑자기 소나기가 내려 이시이 씨가 지하철역까지 차를 태워준 기억도 있다. 아티스트들과 함께 시간을 보내면서 아티스트와 작품, 해외의 최신 경향에 대해 이야기를 듣고 의견을 교환하기도 했다. 이제는 일본뿐 아니라 세계적으로 이름난 갤러리스트인 그들과 이야기를 나누려면 오래 전에 약속을 잡아야 한다.

그렇다고 지금부터 컬렉팅을 시작하는 게 늦었다는 건 아니다. 좋은 갤러리에는 독립을 꿈꾸는 우수한 어시스턴트들이 일하고 있다. 로젠 미사코, 제프리 이안 로젠 부부는 MISAKO & ROSEN을 설립했다. 로젠 미사코는 도미오고야마갤러리 출신이고, 제프리 이안 로젠은 다카이시이갤러리 출신이다. ZENSHI, Yuka Sasahara Gallery는 렌트겐베르케로부터 독립했다. 미즈마아트갤러리에서는 아오야마 | 메구로와 무진시마프로덕션이, 오타파인아트에서는 TAKE NINAGAWA가 독립해 나왔다. 또 시라이시컨템퍼러리아트에서는 야마모토겐다이와 ARATANIURANO, Takuro Someya Contemporary Art 등이 독립했다. 이 신진 갤러리스트들은

독립 이후 의욕적으로 전시회를 열며 그 존재감을 드러내고 있다.

내가 예약을 하고 선불금까지 지불한 작품이 갤러리의 착오로 해외 컬렉터에게 넘어갈 뻔 했을 때 눈물로 갤러리 오너를 설득해 이를 막아준 것도, 전시 오프닝에서 선약을 해둔 작품을 큰손 컬렉터로부터 지켜준 것도 당시의 어시스턴트들이다. 서민 컬렉터와 갤러리 간에 좋은 관계를 유지하기 위해 당당하게 행동해준 이 사람들은 현재 위에서 언급한 갤러리 가운데 두 곳을 각각 운영하고 있다.

예술적인 참신함과 재능을 일찌감치 발견하고 주목해야하는 건 아티스트만이 아니다. 갤러리 어시스턴트는 미래의 갤러리 오너다. 주변을 눈여겨보면 훌륭한 아티스트와 작품을 찾아내는 안목, 뛰어난 전시 운영 능력을 지닌 어시스턴트가 많다. 그들은 가까운 미래에 자신의 갤러리를 갖게 될 것이고, 우리는 그들이 기획하는 전시에서 더욱 새로운 예술을 만나게 될 것이다. 바로 여러분이 그들의 첫 고객이 될 수도 있다.

휴일에 갤러리를 돌아보는 것도 좋지만 시간적으로나 금전적으로 여유가 없는 사람도 있을 것이다. 그럴 때는 갤러리에 연락해서 작품이나 전시회 풍경을 찍은 사진을 보내달라고 해도 무방하다. 그렇게 해서 마음에 드는 작품을 발견하면 갤러리에 직접 가지 않고도 작품을 구입할 수 있다. 나는

고다마児玉화랑(당시 오사카, 현재는 교토)이 도쿄에 전시장을 열지 않았던 시절, 종종 그런 식으로 관서 지역 젊은 아티스트들의 작품을 구입했다.

02

<div align="right">

아 트 페 어 에
가 보 자

</div>

**거물 컬렉터의
저택을 방문하다** ● 우리 일행이 탄 차는 저택 입구를 지나
서도 한참을 더 갔다. 마침내 눈앞에 나
타난 흰색 건물에는 대형 파사드가 설치돼 있었다. 마치 공공
기관이나 영빈관 같은 분위기에 도저히 개인 저택이라는 생
각이 들지 않았다.

"어디에서 오셨나요?"

격조 있는 초로의 부부가 우리 일행을 맞이했다.

"도쿄에서 왔습니다."
"그렇군요. 오늘 밤은 기대하셔도 좋습니다."

인사를 끝낸 뒤 첫 작품을 만났다. 거대한 화물 운반대에 실린 청량음료를 지게차가 옮기는 역동적인 영상이 대형 화면을 통해 상영되고 있었다. 이는 영국 출신의 페인터 사라 모리스Sarah Morris의 영상 작품으로, 카리브해 일대의 코카콜라 판매권을 보유하고 있는 데라크루즈 가문의 사업을 상징화한 것이다. 쿠바 출신의 데라크루즈 패밀리는 미국을 넘어 세계를 대표하는 정상의 현대미술 컬렉터이다. 이들은 쿠바를 비롯해 카리브해 및 중남미 전역에서 활동하는 아티스트들의 작품을 소장하고 있다. 컬렉션은 자신들의 출신 지역이나 비즈니스와 관련 있는 작품들로 구성되었다.

저택의 중앙을 지나자 천장이 높은 커다란 방이 나타났다. 머리 위로 시선을 옮겨보니 사다리를 모티프로 한 대형 설치 작품이 천장에 매달려 있었다. 쿠바계 미국인 아티스트 테레시타 페르난데스Teresita Fernandez의 작품이었다.

정면의 벽에는 대형 페인팅 작품이 걸려 있었다. 1990년대부터 두각을 나타내고 있는 스코틀랜드 출신의 피터 도이그 Peter Doig의 작품이었다.

2층으로 올라가자 체육관처럼 넓은 공간이 나타났다. 장르를 넘나들며 시공간과 인체를 다루는 멕시코 출신 아티스트 가브리엘 오로스코Gabriel Orozco의 주요 작품들이 모습을 드러냈다. 미술관에서나 볼 수 있을 만한 규모의 컬렉션이었다.

야트막한 언덕 위의 저택에서 개인 해변까지는 잔디가 깔려 있고, 야자나무가 줄지어 서 있었으며, 해변의 부두에는

쿠바 출신 아티스트 호르헤 파르도Jorge Pardo가 직접 만든 요트가 정박해 있었다. 그는 미국을 거점으로 건축과 디자인 등 다양한 분야에서 활약 중이다.

정원 곳곳에는 화롯불을 피워두었다. 흰 천을 덮은 수많은 원형 테이블에는 마실 것들이 놓여 있고, 미소 띤 얼굴의 웨이터들이 요리가 담긴 쟁반을 들고 분주히 움직였다. 2층 발코니에서는 라이브 밴드 '더 마이애미 사운드 머신'의 경쾌한 살사가 울려퍼졌다. 그날 우리가 보고 경험한 모든 것들은 놀라움 그 자체였다. 도대체 어딜 다녀온 건지 궁금하다고? 이는 2002년 12월, 제1회 아트바젤 마이애미 비치가 막을 올렸을 때 컬렉터스 프로그램의 일환으로 방문한 데라크루즈 저택에 관한 기억이다. 현지의 톱 컬렉터가 홈 파티를 연 것이다. 이처럼 아트페어에는 다양한 즐거움이 존재한다. 평소에는 절대 만날 수 없는 거물급 컬렉터의 집을 찾아가 그의 컬렉션을 둘러보는 것도 빼놓을 수 없는 즐거움이다.

세계의 주요 아트페어 ●

아트페어란 세계 여러 나라의 갤러리들이 일정 기간 특정 도시에 마련된 가설 공간에 모여 작품을 전시·판매하는 행사를 말한다. 3월 스페인 마드리드의 '아르코ARCO'와 뉴욕의 '아모리쇼The Armory Show'를 시작으로, 6월에는 명실상부 세계 최고의 아트페어로 자리매김한 스위스 바젤의 '아트바젤Art Basel●'이 이어진다. 상

반기를 마치면 두 달간의 휴식기에 들어간 후, 9월에 아시아 지역의 아트페어를 거쳐 10월 중순 런던의 '프리즈 아트페어 Frieze Art Fair'를 시작으로 다시 유럽의 아트페어가 이어진다. 그리고 12월 초순 미국 마이애미에서 '아트바젤 마이애미 비치Art Basel Miami Beach'가 개최되면 한 해 동안의 아트페어가 대단원의 막을 내린다.

갤러리들이 아트바젤에 참가하기 위해서는 매번 엄격한 심사를 통과해야 한다. 아트바젤에 참가하는 갤러리라는 건 곧 일류 갤러리라는 의미이기도 한 것이다. 아트바젤에는 메인 전시장 외에도 젊은 아티스트의 작품을 개인전 형식으로 보여주는 〈아트 스테이트먼트〉, 대형 작품 위주의 〈아트 언리미티드〉가 있다.

또 메인 아트페어가 열릴 때 그 인근에서는 위성 페어도 열린다. 아트바젤의 '리스트LISTE'나 '볼타VOLTA', 프리즈의 '주 아트페어Zoo Art Fair', 아트바젤 마이애미 비치의 '나다NADA'나 '스코프SCOPE' 등이 유명하다.

위성 페어에 참가하는 갤러리는 메인 페어에 참가하는 갤러리에 비해 오너가 젊고 규모도 작은 경우가 많다. 하지만 그들의 전시는 신선하고, 훗날 메인 페어에 참가하기 위해 의욕적인 전시를 선보인다.

● 세계 최대, 최고의 아트페어. 매년 6월에 스위스 바젤에서 열리며 관람객 수는 5만 명 이상, 매출은 수백억 엔 규모라고 한다.

세계의 주요 아트페어

아트페어	시기	국가	도시
ARCO	2월 중순	스페인	마드리드
The Armory Show	3월 초순	미국	뉴욕
Artfair Tokyo	5월 중순	일본	도쿄
Expo Chicago	9월 중순	미국	시카고
Art Basel Hong Kong	3월 중순	중국	홍콩
Art Basel	6월 중순	스위스	바젤
KIAF	10월	한국	서울
Sh contemporary	9월	중국	상하이
Frieze Art Fair	10월 중순	영국	런던
FIAC	10월	프랑스	파리
Artissima	11월 중순	이탈리아	토리노
Paris Photo	11월 중순	프랑스	파리
ArtBaselMiamiBeach	12월 초순	미국	마이애미

(*2014년~15년의 개최 일정을 참고함.)

아트페어에서는 2008년 〈Paris Photo: 일본의 해〉처럼 테마 국가를 정해서 관련 이벤트를 열기도 한다. 테마국이나 개최국의 간사를 맡은 갤러리는 흥미로운 전시나 화제가 될 만한 작품을 준비한다.

대부분의 아트페어는 일반 공개에 앞서 VIP 전용 프리뷰를 마련한다. 또 VIP 중의 VIP 컬렉터만을 위해 '퍼스트 초이스' 같은 시간을 마련해 페어 현장을 반나절가량 일찍 공개하기도 한다. VIP 카드나 전용 초대장이 없으면 이런 특별한

작품 구입하기 ● ● ● ●

행사에 입장하기 어렵다. 그렇다면 VIP 카드는 어떻게 구할 수 있을까?

만약 여러분과 교류가 있는 갤러리가 아트페어에 참가한다면 한 번 부탁해보는 것도 가능하다. 일반적으로 아트페어에 참가하는 갤러리는 일정 수량의 VIP 카드를 갖고 있다. 현재 교류하는 갤러리가 참가하지 않는다면 작품을 구입한 적이 있는 해외 갤러리에 문의할 수도 있다. 하지만 어느 쪽도 여의치 않다면 VIP 카드는 포기하고, 입장료를 지불하고 일반 공개에 맞춰 들어갈 수밖에 없다.

거래한 적 있는 국내외 갤러리와 여러분이 친밀한 사이라면, 그들이 아트페어의 주최 측이나 컬렉터스 프로그램 담당 디렉터에게 여러분을 추천해줄 수도 있다. 갤러리스트에게 친숙한 얼굴이 되면 아트페어 사무국으로부터 VIP 카드나 초대장을 받을 수도 있는 것이다.

VIP 카드가 있으면 먼저 입장해서 페어를 둘러볼 수 있다. VIP 라운지를 이용하거나 무료로 카탈로그를 받을 수도 있고, 본 행사와 함께 열리는 미술관 오프닝 파티·위성 페어·이벤트에 무료로 참가하는 등 다양한 특전이 주어진다. 해마다 아트페어를 찾다보면 '컬렉터스 프로그램'에 초대되는 기회도 얻게 될 것이다.

아트페어의 여명기였던 10여 년 전만 해도 컬렉터 관련 프로그램이 많았다. 이런 프로그램들은 고급 호텔에서 사나흘간 머무르며 유명 컬렉터의 자택을 방문하거나 칵테일 파티

에 참가하는 일정으로 꾸려졌다. 특별 전시회나 강연·갤러리 투어를 하고, 큐레이터나 아티스트와 식사를 하기도 했다.

2001년 아르코에서는 컬렉터들을 위해 늦은 밤 국립소피아왕비예술센터를 개방했다. 그곳에서는 문화부 장관이 주최하는 특별한 칵테일 파티가 열렸다. 예술센터 로비를 연회장으로 꾸며 스페인 명물 핀초스와 카바를 즐긴 뒤, 초대자들끼리 느긋하게 전시를 감상했다. 데라크루즈 파티처럼 강한 인상을 남긴 행사였다.

불과 몇 년 전까지만 해도 이런 행사에 참가하는 사람들은 서양인이 대부분이었다. 최근에는 중국인이나 러시아인 컬렉터를 많이 초대하고 있고, 그들의 참가 비율도 높아졌다.

외국인, 그것도 모르는 사람들 틈에 섞여야 하는 화려한 파티라면 분위기에 압도당할 수밖에 없지만, 언제까지고 파티의 장식품처럼 멀뚱히 서 있을 수는 없는 노릇이다. 앞으로도 이런 파티에 참석하고 싶다면 사람들을 사귀어둘 필요가 있다. 나는 파티에 참석할 때마다 반드시 선물을 준비해 간다. 또한 파티 때 입기 위해 꼼데가르송 옴므 플러스COMME des GARÇONS HOMME PLUS 재킷이나 일본의 젊은 디자이너가 만든 셔츠와 바지(비용 문제 때문에 유니클로를 가져가는 경우도 있다), 아니면 인조 가죽 구두나 화려한 골드 스니커즈를 준비해간다. 대담한 디자인의 재킷을 입은 동양인이 파티에 나타나면 틀림없이 몇몇은 말을 걸어온다.

"멋진 재킷이네요. 꼼데가르송인가요?"

가끔은 낡은 양복을 입을 때도 있다. 하지만 서양인들의 관심과 일본 고유문화에 대한 동경을 이끌어내기 위해서는 꼼데가르송 옴므 플러스가 효과적이다. 월급쟁이의 수입을 생각하면 결코 저렴한 옷은 아니지만, 마치 예술작품 같은 개성 넘치는 디자인으로 눈길을 끌 수 있고, 파티에서 대화의 계기를 만들어낸다는 걸 생각하면 결코 비싸지 않다.

쌀쌀한 계절이면 일본 전통 의상에 매는 헝겊을 머플러 대신 패션 아이템으로 사용하기도 하는데, 파티에서 관심을 보였거나 친해지고 싶은 갤러리 오너·아티스트를 만나면 귀국한 뒤에 선물로 보내준다. 규쿄도鳩居堂, 일본 교토·도쿄의 서화·향 전문 상점나 하이바라(榛原), 200년 역사의 일본 종이 전문 상점에서 산 지요가미千代紙, 일본 전통 문양 색종이 함에 정성스럽게 포장해 감사 편지와 함께 보낸다.

아는 사람이 없는 외국에서는 이런 사소한 마음 씀씀이나 고유문화를 자연스럽게 드러내는 것이 파티를 즐기는 하나의 방법이다. 여러분도 한 번 시도해보길 바란다.

**지불에서
통관까지** ● 자, 그럼 이제 해외 아트페어에서 구입한
작품을 어떻게 가져오는지 알아볼 순서다.
작품을 구입한 적 없는 이들은 의외라고 여길지도 모르지

만 아트페어에서는 신용카드를 쓸 수 없는 경우가 많다. 일본에서도 신용카드를 쓸 수 없는 갤러리가 훨씬 많다. 해외 아트페어에서 작품을 구입할 때는 현지 통화나 미국 달러, 유로로 지불하거나 귀국한 후에 송금을 해야 한다. 직접 옮길 수 있는 크기의 작품이라면 현장에서 돈을 지불하고 바로 가져갈 수도 있다. 일정에 여유가 있다면 일단 프레임은 따로 떼어놓고 시트만 통에 넣어서 가지고 다닐 수도 있다.

먼저 작품 대금을 송금하는 방법부터 알아보자.

일반적으로 편리한 건 은행이다. 하지만 우대를 받지 못하면 한 번 송금하는 데 5,000엔에서 8,000엔의 수수료가 발생한다. 우체국을 이용하면 수수료 1,500엔에 송금할 수 있지만, 통화 종류에 제한*이 있다. 우체국은 또 사전에 잘 알아보고 가지 않으면 송금이 가능한지 여부를 파악하는 데만도 제법 많은 시간이 걸린다. 폭넓은 지점망이나 낮은 수수료 등 다른 금융기관에 비해 장점은 있지만 지역에 따라 미국 달러와 유로 송금이 안 되는 점은 개선되어야 할 부분이다.

보통 해외에 송금을 하면 상대 은행에서도 수수료가 발생하기 때문에 청구된 금액을 보낼 때 미리 계산해서(보통 한 번에 2,000엔 정도) 송금하는 게 좋다. 사소한 부분이지만 처음

* 나라마다 다르겠지만 일본의 경우 중국에는 미국 달러만, 영국에는 파운드만 보낼 수 있고, 유로는 송금할 수 없다.

작품 구입하기 ● ● ●

거래하는 갤러리라면 신경을 쓰기를 권한다.

일반적으로 은행은 하루, 우체국은 송금하는 국가나 지역에 따라 나흘에서 일주일 정도가 지나야 상대방 계좌에 입금된다.

갤러리로부터 입금이 완료됐다는 메일이 오면 이제 작품을 운송할 차례다. 운송비용을 처음부터 알 수 있다면 작품 대금과 함께 지불하면 되지만 포장 방식을 확인해서 견적을 내는 데 시간이 걸리고, 송금 수수료도 발생하기 때문에 우선 작품 대금만 지불한다.

DVD 등 영상 작품은 작품 가격에 따라 다르기는 하지만 절차가 간단하고, 비교적 저렴한 국제우편이나 페덱스로 받아볼 수 있다.

작품 포장을 맞춤 주문해서 국제 배송하는 경우 크기·무게·발송지에 따라 비용이 달라지는데, 작품이 그렇게 크지 않더라도 수만 엔에서 10만 엔 이상의 비용이 발생한다.

작품이 무사히 나리타 공항(일본 수도권의 경우)에 도착하면 발송 국가의 운송업체와 제휴를 맺고 있는 일본 운송업체로부터 내용물에 대한 문의전화가 걸려온다. 따라서 작품을 보내는 갤러리에 미리 연락처를 남겨두면 편리하다. 영상이나 사진 작품은 통관 수속을 할 때 성적 표현 여부에 대한 확인이 필요한 경우도 있다.

통관 절차가 끝나고 화물(작품)을 수령할 때 소비세(정확히는 소비세와 지방세의 합계)나 통관에 따른 일시 보관료, 배송 보험

료 등을 지불하고 나면 모든 배송 절차가 끝난다. 배송업자가 주는 수입 청구서 겸 영수증, 수입허가통지서 등은 만일의 경우에 대비해 작품과 함께 잠시 동안 보관해두는 게 좋다.

해외에서 작품을 구입하는 일은 익숙해지지 않으면 다소 번거롭다. 하지만 새로운 갤러리와 작품, 아티스트를 만날 수 있고, 그들과 계속 교류할 수 있다는 점에서 즐거운 일이라는 것은 확실하다.

일본의 아트페어 ●

지금도 그때의 기억이 생생하게 떠오른다. 가랑비가 오락가락하는 1998년의 어느 여름날의 일이다. 나는 지하철에서 내려 빠른 걸음으로 아트페어 행사장으로 향했다. 에어컨의 냉기를 느끼며 입구에 들어선 순간, 시선이 한 곳으로 쏠렸다. 그곳에는 상쾌한 미소의 청년이 알몸으로 서 있었다. 애니메이션 주인공 같다고 생각했지만 공간과 어울리지도 않고, 분위기도 이상했다. 나는 사람들에게 대충 인사를 건네며 서둘러 그 쪽으로 향했다.

큰 조각상이라고 해야 할까. 그것은 사람과 똑같은 크기의 피규어였다. 기립한 페니스에서는 하얗고 뿌연 액체가 거세게 뿜어져나와 소년의 머리 부분에서 마치 용처럼 똬리를 틀고 있었다. 그것이 무라카미 다카시의 대표작 「나의 외로운 카우보이」와 나의 첫 만남이다. 지금은 세상에 널리 알려진 작품이다.

나중에 작품 타이틀을 보고 나서야 그 똬리가 카우보이의 올가미 줄을 표현한 것이라는 사실을 알았다. 작품은 압도적인 아우라를 뿜어냈고, 다른 작품을 감상하고 있을 때에도 그 소년의 시선이 느껴질 만큼 존재감이 강해 다른 작품에 좀처럼 집중하기가 어려웠던 기억이 난다.

그로부터 10년이 흐른 2008년 5월. 그 소년, 「나의 외로운 카우보이」는 뉴욕 소더비에서 1,516만 달러에 낙찰돼 큰 화제가 되었다. 예상 가격보다 300~400만 달러 높은 가격이었다. 이 소식이 보도되자 일본에서는 "일본의 미술이 달라졌다" "드디어 일본에서도 현대미술 분야의 세계적인 아티스트가 등장했다"라는 호평이 쏟아졌다. 물론 "이해할 수 없다" "모방에 불과하다" "미술이 아니라 만화다"라는 비판적인 의견도 적지 않았다.

한 작가의 작품을 두고 이렇게 상반되는 견해가 쏟아지는 것도 매우 인상적이었다. 안타깝게도 나는 무라카미의 작품을 한 점도 소장하고 있지 않다. 지금과는 비교도 안 될 정도로 낮은 가격, 단돈 몇 만 엔이면 살 수 있던 시절부터 그의 작품을 봐왔는데도 말이다. (그 이유는 뒤에서 설명하겠다.)

컬렉터는 자신이 소장하지 않은 아티스트의 작품에 대해 이러쿵저러쿵해서는 안 된다고 생각지만 무라카미를 바라보는 시선에 대해서는 한 마디 하고 싶다. 작품의 가치를 객관적으로 평가할 때는 권위 있는 미술관이나 연구·교육기관이 어떻게 평가하는지가 중요한 기준이 된다. 또 그런 곳에서 전

시회를 개최한 적이 있거나 작품을 소장하고 있는지 여부도 중요하다.

"외국인들이 일본의 오타쿠 문화를 잘 모른다는 점을 이용한다"라는 식으로 무라카미에 대해 비판하는 사람들도 있다. 이런 태도는 미술품 컬렉터에 대한 무지를 드러내는 것이다. 컬렉터들은 공공 미술관보다 더 성실하게 조사하고 연구한 결과를 토대로 작품을 수집한다. 관련 기관이나 큐레이터, 전문가의 의견에도 두루 귀를 기울이면서 말이다.

다시 아트페어 이야기로 돌아가자.

1998년 7월, 오타파인아트, 갤러리고야나기, 도미오고야마갤러리, 갤러리360도, 사타니화랑, 다카이시이갤러리, Masataka Hayakawa Gallery, 렌토겐쿤스트라움, 와코워크스오브아트 등 아홉 곳의 갤러리가 'G9 뉴 디렉션'이라는 이름을 내걸고 도쿄 아오야마스파이럴에서 새로운 아트페어를 시작했다. 그곳에 전시된 작품 가운데는 작품 가격이 천정부지로 치솟은 「나의 외로운 카우보이」도 있었다. 당시 판매 가격은 500만 엔이 안 됐던 걸로 기억한다.

그 전에도 국제 컨템퍼러리 아트페어NiCAF가 있었지만 G9의 등장은 막 컬렉션을 시작한 컬렉터들과 젊은 갤러리 오너, 예비 컬렉터들에게 현대미술을 피부로 느끼게 해준 신선한 충격이었다.

나는 「나의 외로운 카우보이」에 완전히 마음을 빼앗긴 채

로 다른 부스들을 돌아봤다. 도미오고야마갤러리에서는 요시토모 나라의 보드 작품을 10만 엔이 조금 넘는 가격에 팔고 있었다. 지금은 대기자가 많아 돈이 있어도 쉽게 살 수 없는 작품들이다. 드로잉 작품은 몇 만 엔에 불과했다.

사타니화랑에서도 우크라이나 출신의 사진작가 보리스 미하일로프Boris Mikhailov의 초기 작품이 10만 엔대에 거래되었다. 보리스는 훗날 사진의 노벨상이라 불리는 '핫셀블러드 국제사진상'을 받은 작가로 성장했다. 그밖에도 구사마 야요이, 게르하르트 리히터, 래리 클라크Larry Clark, 도미니크 곤잘레스 포에스터 등 거장 아티스트들의 작품도 낮게는 수만 엔에서 높게는 100만 엔 사이에 거래됐다. 지금은 과거에 비해 '0'이 두세 개씩 더 붙는 작품들이다. 그런데 이처럼 저렴한 가격에도 불구하고 아트페어의 매출은 그다지 좋지 않았다. 조만간 다가올 '아트 버블'을 누구도 상상하지 못했던 것이다.

G9은 몇 년 후 그 존재가 사라지고, 매년 1월 도쿄 가구라자카의 호텔에서 열리는 'ART@AGNES'가 바통을 이어받았다. 이 아트페어는 1995년 뉴욕 그래머시파크호텔에서 열린 '그래머시 인터내셔널 컨템퍼러리 아트페어'(훗날의 아모리쇼)를 모방한 것이다. 해를 거듭할수록 입장객과 참가 갤러리 수가 늘어 순조롭게 정착해나가는 것처럼 보였지만 안타깝게도 5회째인 2009년에 막을 내리고 말았다. 세계적인 미술시장 붐에 힘입어 라디오 현장 중계까지 하는 등 미디어의 주목

을 받았고, 행사가 중단되기 2년 전부터는 입장 시간을 사전에 예약해야 될 정도로 인기를 끌었다. 호텔 객실도 비좁고, 붐빌 때면 원하는 부스를 관람하기도 쉽지 않았지만 관람객을 위한 재미있는 소품이 많았고, 미술관의 화이트 큐브와는 달리 자택을 떠올려볼 수 있는 객실 전시도 성공적이었다. 또 오프닝 파티의 드레스코드를 '포멀'로 정해 갤러리 오너와 아티스트의 멋진 복장을 볼 수 있었던 것도 즐거웠다. 그 후 ART@AGNES의 주요 갤러리 열다섯 곳이 2010년 1월에 롯폰기 힐스에서 'G-tokyo'참신함과 높은 퀄리티를 추구하며 2010년 아트페어를 시작했지만, 2013년 4회 개최 후 중단되었다를 시작했다. 아시아의 새로운 아트페어로 성장해나가기를 기대한다.

일본에서 가장 긴 역사를 가진 아트페어는 '아트페어 도쿄'다. 1992년 파시피코 요코하마에서 'NiCAF'라는 이름으로 시작해 현재까지 이어지고 있다. 아트페어 도쿄의 특징은 근현대미술뿐 아니라 고미술이나 공예, 일본화, 서양화를 취급하는 갤러리나 화상도 참가한다는 점이다. 미술관 밖에서는 좀처럼 볼 기회가 없는 고미술을 유리 너머가 아니라 구입까지 고려해가며 볼 수 있다는 점은 대단히 신선한 경험이다.

어머니가 소설가 다치하라 마사아키立原正秋, 한국명 김윤규, 한국 출신의 일본 소설가의 열렬한 팬이었던 탓에 나도 중학생 때부터 『예술신조』에 연재되던 그의 글을 읽어왔다. 그가 현판에 일필휘지로 쓴 이름을 그대로 상호로 사용하고 있는 우라가미

소큐도浦上蒼穹堂. 1979년 도쿄에 문을 연 동양 고미술 전문 상점도 아트페어 도쿄에 참가한 적이 있는데, 그때 대표와 다치하라 씨에 대해 이야기를 나누었던 것이 개인적으로는 굉장히 인상적으로 남아 있다.

아트페어 도쿄는 식전 행사로 다양한 주제의 토론회를 열고, 이메일 매거진을 보내는 등 페어 기간이 아니어도 인지도를 높이고 방문객을 모으기 위해 노력한다. 2008년부터는 본 행사 기간 중에 '101 도쿄 컨템퍼러리 아트페어'가 함께 열리고 있고, 2009년에는 '도쿄판 리스트'라고 불리는 위성 페어 '@TOKIA'가 시작되었다. 이런 경쟁 구도는 결과적으로 컬렉터들에게 더욱 즐겁고 의미 있는 시간을 제공해주고 있다.

03

<div style="text-align: right">

그 밖 의
구 입 방 법

</div>

**아티스트로부터
직접 구입하기** ● 갤러나 아트페어를 통해서가 아니라면
경매를 통해 작품을 구입하거나 아티스트
에게 직접 구입하는 방법도 있다. 경매에 대해서는 다음 장
에서 작품의 매각과 함께 설명할 것이고 이번 장에서는 아티
스트에게 직접 구입하는 방법에 대해 이야기하겠다.

아티스트에게 작품을 직접 구입하는 방법은 두 가지로 나
뉜다. 현재 활동 중인 아티스트에게 구입하는 경우와 대학이
나 대학원 졸업을 앞둔 예비 아티스트에게 구입하는 경우다.
솔직히 나는 두 경우 모두 경험이 많지는 않다. 아티스트와
'돈' 얘기를 하는 게 쉽지 않아서다.

아티스트는 작품의 가격을 매길 때 기본적으로 작품을 만
들기 위해 자신이 얼마나 공을 들였는지를 따져본다. 얼마나

많은 시간과 노력, 재료비를 들였는지, 작품에 대한 애정이 얼마나 깊은지에 따라 가격을 산출한다. 세상에 단 한 점밖에 없는 자신의 작품인데 이리저리 꼼꼼하게 따져보는 건 당연한 이치다.

하지만 아무리 예술이라고 해도 매매가 이루어지는 시점에는 시장경제에 편입된다. 따라서 갤러리스트는 우선 작품의 완성도를 확인하고, 비슷한 경력을 가진 아티스트와도 비교해보지 않을 수 없다. 또 시장의 동향을 고려해서 작품의 가격을 결정한다. 물론 갤러리스트가 설정한 작품 가격에 아티스트가 불만을 가질 수도 있다. 갤러리스트는 아티스트의 경력 설계를 위해서라도 이런 점들을 잘 설명하고 설득해야 한다. 갤러리도 작품을 한 푼이라도 비싸게 팔고 싶은 게 당연하다. 하지만 아티스트를 위해 시장이 받아들이기 쉬운 가격을 설정하는 것이다.

어떤 갤러리에도 소속되어 있지 않은 아티스트의 작품을 구입하고 싶다면 아티스트와 직접 교섭해야 한다. 하지만 아티스트나 갤러리와 오랫동안 좋은 관계를 유지하고 싶다면 갤러리를 통해서 구입할 것을 추천한다.

최근에는 학생들의 졸업전이나 발표회까지 쫓아다니면서 작품을 구입하는 컬렉터들도 많아졌다. 이 정도면 갤러리보다 더 노력하는 열성 컬렉터라고 해야 할 것이다. 나도 친분이 있는 학생의 전시 행사나 졸업작품전을 보러 가는 경우는 있지만 '입도선매'가 목적은 아니다. 요즘은 학생들도 작품 앞

에 명함을 놔두거나 연락처를 적어둔다. 작품을 팔아서 재료비나 작업실 유지비를 마련할 수 있다면 좋은 일이고, 더불어 작품을 인정받았다는 사실에 자신감도 얻을 수 있으니 일석이조다. 하지만 개인적으로는 컬렉터로서 학생들의 작품을 직접 구매하는 건 달갑지 않다. 재능을 가진 학생을 발견해 아티스트로 성장하도록 이끌어주는 건 갤러리의 몫이고, 컬렉터가 할 일은 그들이 데뷔한 뒤 예술적 재능을 알아보고 누구보다 먼저 빨간 스티커를 붙여주는 것이다. 컬렉터는 갤러리와 다르다. 예비 아티스트의 동반자가 되어 그들의 인생을 책임질 방법도 없고, 각오도 돼 있지 않다. 컬렉터는 컬렉션을 만들어가며 자신의 역할을 다 하면 된다.

여담이지만 지금은 세계를 무대로 활약하는 시마부쿠 미치히로도 10여 년 전에는 열차를 탈 돈이나 숙박비가 없을 정도로 형편이 어려웠다. 나는 시마부쿠를 집으로 데려가 밤을 새워가며 이야기를 나누고, 교통비를 챙겨주기도 했다. 그런 고마움의 표시로 드로잉 작품을 받은 적도 있다. 그가 좋아하는 파란 잉크 펜으로 컵받침과 종이봉투에 써준 영수증도 보물처럼 간직하고 있다.

04

미 의 여 신 은 스 스 로
돕 는 자 를 돕 는 다

**「무한그물」을
만나다 ●**

내 컬렉터 인생에서 가장 비싼 작품을 구
입한 에피소드를 소개하고자 한다. 갤러
리스트 사이에서 나는 '1,000달러 미만의 사나이'로 불린다.
다음에 소개할 작품을 포함해 가격이 100만 엔 이상인 고가
의 작품은 손에 꼽을 정도로 적다.

컬렉션을 시작하고 2년쯤 지난 1996년 5월, 오타파인아트
에서 구사마 야요이 그림전이 열렸다. 갤러리의 중앙 벽에는
세로 132센티미터, 가로 158센티미터의 1965년 유화 작품이
걸려 있었다. 구사마 야요이의 대표작인 「무한그물」이다. 운명
적인 만남이었다.

갤러리에 들어서자마자, 마치 재단처럼 보이는 「무한그물」
에서 나는 눈을 뗄 수가 없었다. 그 외에는 어떤 작품들이 전

구사마 야요이, 「무한그물」, 캔버스에 유채, 132x158cm, 1965
「Infinity Net」©Yayoi Kusama and Yayoi Kusama Studio Inc.
Courtesy of Ota Fine Arts, Tokyo

시돼 있었는지 전혀 기억이 나지 않을 정도로 그 작품에 매료되었고, 작품 역시 강렬한 존재감을 뿜어냈다.

「무한그물」이 재단 같다고 표현한 건, 그물이 모티프가 된 다른 화이트 온 화이트 작품과는 달리 이 작품에서는 평온함이나 숭고함 같은 것이 전혀 느껴지지 않았기 때문이다. 정체를 알 수 없는 생명체가 와글와글하며 작품 속을 돌아다니는 듯한 느낌이었다.

초록색 배경 위에 노란색 원이 그려져 있고, 그 위에는 마치 피처럼 보이는 새빨간 그물이 작품 전체를 뒤덮고 있다. 조금 더 가까이 다가가서 보면 구사마의 다른 작품들과 마찬가지로 점들이 자신의 의지로 살아 움직이는 듯하다. 화면을 구성하는 초록·노랑·빨강의 산뜻한 원색들이 이런 느낌을 더욱 강하게 한다.

깊숙한 정글에서 이민족의 종교의식을 본 것 같기도 하고, 영화 「프레데터」에서 아널드 슈워제네거가 지구 밖 생명체와 처음 마주했을 때 느꼈을 법한 감정도 느꼈다. 심장박동 소리가 들릴 만큼 가슴이 두근거렸다.

나는 이 작품에 압도돼 작가를 만날 수 있는 오프닝 행사조차 건성으로 참석했다. 「무한그물」은 기분이 좋아지는 작품이라고는 할 수 없었지만 돌아서면 또 보고 싶어지는, 꼭 다시 봐야만 하는 그런 힘이 느껴지는 작품이었다. 「무한그물」의 가격은 500만 엔. 당시 내 연봉을 훨씬 뛰어넘는 금액이었다. 처음에는 그저 감상만 할 뿐이지 사겠다는 생각은

감히 할 수도 없었다. 그동안 나는 아무리 훌륭한 작품이라 해도 감당할 수 없는 가격이라면 일찌감치 포기를 했다. 일종의 방어 본능이 작용하기 때문이다. 이러한 방어본능 때문에 고가의 작품들이 전시된 전시회에 가면 오히려 마음의 여유가 생긴다. 그저 느긋한 마음으로 전시를 즐기면 그만이니까.

그런데 「무한그물」을 봤을 때는 그것이 작동하지 않았다. 작품이 갖는 주술적인 힘, 일종의 마력 때문에 나는 나날이 작품의 포로가 되어갔다. 작품을 접한 타이밍도 절묘했다. 요즘 같으면 아무리 경기가 나빠도 시장에 나온 구사마의 1960년대 그물 그림을 세계의 컬렉터들이 절대로 내버려두지 않을 것이다. 그 시절은 구사마에 대한 평가가 제대로 이루어지기 전이라 일본의 미술계조차 그녀를 아웃사이더로 취급했다. 나는 「무한그물」을 본 뒤로 주말에는 물론 평일에도 회사가 끝나면 곧장 갤러리로 달려가 그림을 한 번 본 뒤에야 집으로 돌아갔다.

'현금 500만 엔을 준비할 수 있을까?' 이런 현실적인 문제만 있는 게 아니었다. '연 수입을 초과하는 가격의 작품을 내가 정말 사도 되는 걸까?' 하는 죄책감도 작품 구입을 가로막았다.

미술의 신이 준 기회,
역전 만루홈런 ●　어느 날 버스 창문 밖으로 눈을 돌리니 고급 자동차의 쇼룸이 보였다. '그

러고 보니, 대학 동창 ○○는 포르쉐를 샀다고 했지. 결혼한 ○○의 남편은 벤츠를 탄다고 했고…….' 그러면서 나는 '그들이 고급차를 타는 것과 내가 작품을 구입하는 게 뭐가 다르지?'라는 생각을 하기에 이르렀다.

이런 생각이 들자 죄책감이 눈 녹듯 사라졌다. 당장 정기예금을 해약하고 눈동냥으로 시작했던 주식도 처분했다. 일단 모을 수 있는 돈을 모두 모은 뒤에 선불금을 지불하고, 나머지는 갤러리 오너에게 분할 납부를 부탁했다. 결과는 오케이. 머릿속 걱정들이 거짓말처럼 사라졌다. 한눈에 반한 「무한그물」을 컬렉션에 추가하는 데 성공한 것이다.

하지만 문제가 모두 해결된 건 아니었다. 당연한 얘기지만, 내게는 월급 외에 들어오는 돈이 없었다. 일본 경제의 버블도 붕괴되기 시작한 후였기 때문에, 아무리 일을 해도 잔업수당 정도로는 도움이 안 됐다. 겨우 겨우 버텼지만, 결국 한계에 부딪히고 말았다.

나는 어쩔 수 없이 아내에게 그동안의 일을 모두 털어놨다. 창피함을 무릅쓰고 어머니와 할머니께도 돈을 빌려달라고 부탁했다. 하지만 돌아오는 건 "왜 그런 바보 같은 짓을 했느냐"라는 호통뿐이었다. 상황은 계속 악화되었고, 혼자 힘으로는 어떻게 할 방법이 없어 괴로운 나날이 계속되었다. 그러던 어느 날, 돈을 마련할 궁리를 하면서 잡지를 뒤적거리다가 선잠이 들었다. 얼마나 지났을까, 전화벨 소리에 잠이 깼다. 부모님 댁에서 걸려온 전화였다.

"어머님과 할머님이 하실 말씀이 있다고 하시니까 빨리 와 보세요."

가족회의에서 긴급 융자가 결정됐으니 돈을 갚을 계획을 설명하고, 차용증에 서명을 하라는 거였다. 갑작스런 반전에 나는 귀신에 홀린 것만 같았다.

나중에 알고 보니, 아내의 오해 때문에 일이 잘 풀린 거였다. 내가 잠이 들면서 펼쳐둔 잡지에서 소비자금융 광고를 본 아내가 덜컥 겁을 먹었던 것이다. 아내는 내가 큰돈을 빌리려고 한다는 생각에 당장 부모님께 달려가 의논했고, 사건은 이렇게 생각지도 못한 방향으로 전개되어 위기에서 벗어났다. 그 덕에 나는 「무한그물」의 작품 대금을 무사히 지불할 수 있었다.

인간의 운명을 결정하는 무언가를 신이라고 한다면, '미술의 여신'이 틀림없이 존재한다고 당시 나는 생각했다. 이 '미술의 여신'이 작품에 대한 나의 애정과 열정, 노력에 보답해준 것이라는 확신이 들었다. 짜릿한 역전 만루홈런을 날린 야구선수의 기분이 이런 것일까.

'하늘은 스스로 돕는 자를 돕는다'라는 말이 있다. 작품을 포기하지 않는다면 길은 반드시 열리게 되어 있음을 잊지 말자.

전시회가 있은 지 2년이 지나자 구사마에 대한 평가가 나날이 좋아졌다. 만약 그때 작품 구입을 포기했다면 구사마의

1960년대 작품을 살 기회는 두 번 다시 오지 않았을 것이다.

해피엔드
●

　　　　　이 에피소드에는 후일담이 또 있다. 나는 1998년 2월에 구사마의 회고전이 열릴 거라는 사실을 알게 됐다. 로스앤젤레스 카운티미술관을 시작으로 뉴욕 현대미술관MoMA, 그리고 일본을 순회하는 일정이었다.

　나는 전시 준비를 위해 일본을 찾은 로스앤젤레스 카운티미술관의 린 젤레반스키와 MoMA의 로라 홉트먼 큐레이터가 파티에 참석한다는 사실을 알았다. 그리고 그들을 만나 직접 「무한그물」의 사진과 작품 자료를 건넸다. 「무한그물」은 〈Love Forever: Yayoi Kusama 1958~1968〉에 출품하기로 결정됐고, 나는 정식 작품 대출자로 오프닝에 참가하는 명예를 얻었다.

　일본 순회 전시는 1999년 4월로, 도쿄 현대미술관이 독자적으로 기획한 〈In Full Bloom: Yayoi Kusama Years In Japan〉과 동시에 열렸다. 나는 아내와 어머니, 그리고 할머니와 함께 전시를 보러 갔다. 그들은 생소한 현대미술 작품들과 미술관에 걸린 「무한그물」을 감상했다. 내가 분에 넘치는 가격의 작품을 구입한 건 논외로 하고, 일단 현대미술이라는 것이 사회에 도움이 되는 존재라는 걸 알아준 듯했다. "미술 작품은 개인이 소장하는 게 아니라 미술관에서 보는 모두의

것"이라고 항상 강조하시던 할머니가 돌아오는 길에 하신 말씀이 아직도 생생히 기억난다.

"네가 그렇게 바보 같은 짓을 한 건 아닌 것 같구나."

언젠가 집에 놀러 온 시마부쿠가 이런 말을 했다.

"저는 집에서 사랑받는 아티스트가 되고 싶어요."

마찬가지로 좋은 컬렉션을 만드는 일에도 가족의 이해가 필요하다.

작품 구입에 대한 이야기는 여기까지다. 이제 작품을 보존·보관하는 방법에 대해 알아보겠다.

3장
•

작 품 의
보 존 과
보 관

01

작 품 형 태

**한 번 사면
끝일까?** ● '미술의 여신' 덕분에 「무한그물」을 손에
넣었을 때쯤, 전시 오프닝에서 한 여성을
알게 됐다. 그녀가 타고 있던 아름다운 자동차, 이탈리아 알
파로메오의 감색 세단이 그 계기였다. 그녀는 파워스티어링
도, 전자계기판도 없는 수동 자동차를 굉장히 우아하게 다루
었다. 화려한 최신 차종에만 관심이 있던 나는 그녀로 인해
오래될수록 빛을 더하는 공업 제품의 매력을 알게 됐다. 그
녀는 난조앤드어소시에이트의 부사장 니시야마 유코였다. 난
조앤드어소시에이트는 퍼블릭아트나 미술관의 설립과 운영을
지원하고, 다양한 아트 이벤트를 취급하는 업체다.

 어느 날 그녀와 그녀의 애마에 대해 얘기를 나눴다. 생산
이 중단된 지 20년이 넘은 차를 구하기도 쉽지 않았을 텐데,

관리하는 게 힘들지 않느냐고 물었다. 그녀는 차를 수리할 때마다 부품을 구하기가 어려워 고생이 많다고 했다. 보고 있으면 우아하고 만족스러운 세단이지만 차를 관리하고 유지하기 위해서는 적지 않은 수고와 돈을 들여야 한다고.

예술품도 마찬가지다. 오래 전에 제작된 작품은 말할 것도 없고, 현대미술을 소장하게 됐다면 주의해야 할 점들이 있다. 어느 정도의 번거로움과 유지비는 각오해야만 한다. "미술품은 개인의 것이 아니라 우리 모두의 것, 미술관에서 보는 것"이라는 할머니의 말씀을 어려서부터 들어왔던 나는 작품을 수집하기 시작했을 때부터 최적의 보존 상태를 유지하기 위해 별도의 창고를 만들었다. 공공의 재산인 미술작품을 컬렉팅한다는 자부심을 갖는 만큼 작품을 최상의 컨디션으로 유지해 후세에 계승하는 것이 최소한의 매너라고 생각했기 때문이다.

가끔 토론회에 참가하면 미술품 컬렉션을 릴레이에 빗대어 얘기하는 이들을 많이 만날 수 있다. 최근에는 나처럼 "미술작품은 공공의 재산이고, 개인은 소장하는 것이 아니라 잠시 보관하는 것"이라고 말하는 개인 컬렉터들이 늘고 있다. 미술작품을 사랑하는 사람으로서 대단히 기쁜 일이다. 그렇다면 구입한 미술품을 최적의 상태로 보존하려면 어떻게 해야 할까?

"갤러리에서 가져온 뒤로 쭉 거실 벽에 걸어놨는데 작품에

굴곡이 생기고 색도 변했다."

"두고두고 감상할 거라는 생각에 구입했는데, 취향이 변한
건지 요즘은 별 매력이 느껴지지 않는다."

작품을 구입한 많은 사람들이 이런 얘기를 한다. 작품을
소장하고 감상하는 건 남녀관계나 부부 사이와도 비슷하다.
경쟁자를 물리쳐서 자신의 것으로 만든 후, 즉 컬렉션에 추
가한 뒤에도 긴장을 풀어서는 안 된다. 지겹다는 이유로 세
상에 한 점밖에 없는 공공의 문화재를 폐기하는 건 절대로
용납할 수 없다. 이런 비유가 적절하지 않을 수도 있지만 예
술이 그만큼 우리 생활과 밀접한 관계라는 의미다.

**작품의
종류와 형태** ● 현대미술은 근대나 그 이전 시대의 작품
들과 비교했을 때 표현 방법이나 매체, 기
법 등이 매우 다양하다. 작품의 표현 방법을 살펴보면 다음
과 같이 분류할 수 있다.

- **평면 작품**: 페인팅이나 드로잉, 사진 등.
- **입체 작품**: 조각이나 오브제.
- **설치 작품**: 공간 전체를 활용해 표현.
- **영상 작품**: 필름, 비디오.
- **퍼포먼스**: 사진, 영상 등의 매체로 기록해두지 않으면 일회성

으로 끝난다.

그럼 각각의 매체와 그 특징을 간단히 정리해보겠다.

① 페인팅

면이나 마 소재의 캔버스, 보드 위에 오일(유화용 그림물감), 아크릴이나 그밖의 안료로 그린 평면 작품.

② 드로잉

보통 종이 위에 펜이나 아크릴 또는 수채화용 그림물감으로 그린다. 페인팅의 밑그림이나 특정 프로젝트의 계획을 세우기 위한 드로잉 작품이 있고, 드로잉 자체로 하나의 독립적인 작품이 되기도 한다. 당연히 페인팅이나 드로잉은 유니크 피스다.

③ 사진

필름이나 데이터를 인쇄 용지에 인화한 뒤 마운트(대지 등에 압착) 가공 등을 한 평면 작품. 현상이나 인화 방법은 디지털 프린트가 주류를 이룬다. 빛과 은, 약품의 화학 변화로 도상을 형성하는 은염 프린트도 있다.

폴라로이드 사진처럼 필연적으로 유니크 피스가 되는 작품도 있지만 대부분의 사진 작품은 에디션●과 제작 매수를 한정하지 않는 언리미티드 작품으로 나뉜다. 수십 년

전에 촬영한 작품을 그 당시에 인화한 빈티지 프린트[**]와 오랜 시간이 지난 뒤에 인화한 모던 프린트로 나뉜다. 아티스트 자신이 인화한 작품도 있고, 아티스트가 작고한 후에 어시스턴트나 유족의 감수 하에 인화한 작품도 있다. 사진 작품은 프린트 시기와 방법에 따라 가격에 큰 차이가 있기 때문에 구입할 때 주의가 필요하다.

④ 판화

판을 새기거나 깎은 뒤에 안료나 잉크가 흡수되고 튀는 성질을 이용해 같은 도상을 여러 장 제작하는 작품.

⑤ 조각·오브제

나무·금속·돌·점토 등을 소재로 만드는 입체 작품. 새기고 깎아서 만드는 작품이나 점토 같은 가소제로 형태를 만드는 건 유니크 피스, 원형을 바탕으로 주조한 경우에는 에디션 작품으로 간주한다. 최근에는 무라카미 다카시의 피규어처럼 FRP(유리섬유 강화 플라스틱)로 제작하는 작

[•] 사진이나 판화 등 동일한 작품을 복수 프린트할 수 있는 경우, 갤러리나 발행처가 부수를 한정해서 제작·판매하는 형태. 각 에디션 작품에는 아티스트의 사인이나 에디션 넘버를 기입한다. 예를 들어 '1/5'은 총 제작한 다섯 매 가운데 첫 번째를 의미한다(분모가 총 제작매수). 'AP'란 '아티스트 프루프(artist proof)'의 줄임말로, 아티스트 보존용을 말한다.

[••] 빈티지인지 아닌지를 판단하는 기준은 아티스트와 갤러리에 따라 다르다.

품도 늘고 있다.

⑥ 설치

공간 예술. 1970년대 이후 현대미술의 주요한 표현 방법 중 하나로 자리잡았다. 아티스트가 지정한 공간에 다양한 장치나 작품의 구성 요소가 되는 오브제 등을 설치해 공간 자체를 작품으로 표현한다.

⑦ 영상

1960년대부터 파인아트(순수예술) 분야에서도 한 가지 표현 방식으로 활용되고 있다. 지금은 설치 작품과 함께 대형 국제전에서 빼놓을 수 없는 주요 매체다. 필름에서 비디오(VHS나 베타캠 등)를 거쳐, 현재는 DVD가 가장 일반적인 기록 매체로 이용되고 있다. 단, 시디롬이나 DVD는 반영구적이기 때문에 앞으로 영상작품을 어떻게 보존하고 보관해야 할 것인지 많은 컬렉터들이 고민하고 있다.

이처럼 다양한 매체의 현대미술 작품이 창작되고 유통된다. 그만큼 각각의 소재와 기법, 그리고 각 나라의 기후를 고려해 적절한 보존·보관 환경을 조성해야 한다.

소유할 수 있는 것만이
예술작품일까?
'증명서 한 장'의 대작 ●

페인팅에서 영상에 이르기까지 대부분의 매체는 오브제 자체가 작품이 되거나 영상 작품처럼 필름 혹은 기록 매체가 남는데, 즉 이러한 데이터 자체가 작품이 된다. 영상 작품을 구입할 때 기록 매체 외에도 특별 패키지나 드로잉 등 컬렉터의 마음을 흔드는 플러스 알파가 따라오는 경우도 적지 않다.

퍼포먼스는 '행위' 자체가 곧 작품인 경우다. 그 행위를 기록한 사진이나 텍스트, 영상 외에는 남는 게 없다. 이 기록들은 퍼포먼스에서 사용한 의상이나 장치 등과 함께 작품화되어 미술시장에서 거래된다. 1998년 캘리포니아의 로스앤젤레스 현대미술관 분관에 이어 도쿄 현대미술관에서 순회전을 연 〈Out of Actions 1949~1979: 행위가 예술이 될 때〉처럼 퍼포먼스에 중점을 둔 대규모 그룹전도 종종 열린다.

미술관이나 컬렉터가 퍼포먼스 작품을 구입했을 때 최종적으로 종이 한 장만 넘겨받는 경우도 있다. 물론 이 '종이'는 드로잉처럼 감성적인 작품이 아니다. 이 '종이'는 바로 '작품 보증서'이다. 쉽게 말해 아이디어를 구입하는 것이다. 비용을 지불하는 대가로 오브제는 받을 수 없다.

내 컬렉션 중에서 예를 들어보겠다. 나는 다나카 고키田中功起의 「껌 몬스터」와 데루야 유켄照屋勇賢의 「하늘 위에서 다이아몬드와 함께」를 소장하고 있다. 사진을 보면 알겠지만

작품의 보존과 보관 ● ● ●

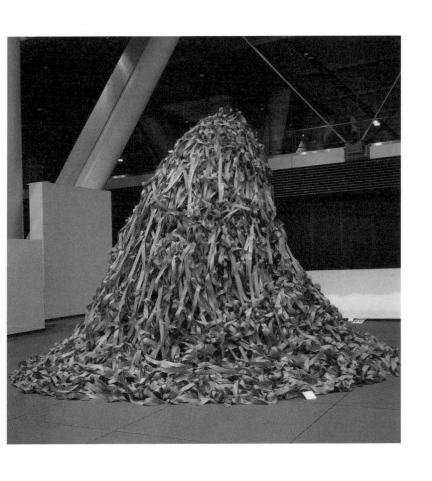

다나카 고키, 「껌 몬스터」, 3,000개의 껌 테이프, 2002
「Gum Monster, version of Philip Morris with 3,000 tapes」
Courtesy of the artist and AOYAMA/MEGURO

데루야 유켄, 「하늘 위에서 다이아몬드와 함께」, 비닐하우스, 자전거, 큰줄나비 번데기, 2006
「In the sky with Diamonds」ⓒYuken Teruya

3,000개의 껌 테이프로 만든 「껌 몬스터」는 높이 4미터에 달하는, 작품명 그대로 '껌 괴물'이다. 「하늘 위에서 다이아몬드와 함께」는 비닐하우스 안에 식물 대신 버려진 자전거를 놓아둔 뒤, 자전거에 붙여놓은 금색 큰줄나비* 번데기가 성충이 되어 날아다니는 작품이다. 두 작품 모두 대형 설치 작품이다.

두 작품에서 껌 테이프나 비닐하우스·번데기·나비 등은 작품을 구성하는 중요한 요소다. 하지만 그것들은 장치 또는 소재에 불과할 뿐, 작품 자체라고 볼 수는 없다. 장기간 보존이 곤란한 껌 테이프도, 수명이 몇 달밖에 안 되는 큰줄나비도 영구적인 보존을 전제로 사용한 것이 아니다. 이런 특징이 평면 작품이나 입체 작품과 크게 다른 점이다. 따라서 작품을 구입한 뒤 손에 넣을 수 있는 건 작품의 소유자라는 걸 증명해주는 한 장의 보증서뿐이다. 형체는 없고, 아이디어만 갖는 것이다. 설치를 재현하고자 하는 경우에도 갤러리를 통해 아티스트에게 다시 의뢰하는 방법밖에 없다. 물론 그에 따른 제작비도 지원해야 한다.

●흑백 반점을 특징으로 갖는, 번데기가 금색이라는 점이 유명한 나비이다. 길이가 13센티미터에 달하는 일본에서 가장 큰 나비로, 기카이 섬·요론 섬 이남의 서남제도에 분포한다.

궁극의
'개념예술' ●

우리 집을 설계해준 프랑스 아티스트 도미니크 곤잘레스 포에스터가 2008년 10월에 테이트모던 터빈홀에서 대규모 개인전을 열어 설치 작품을 발표했다. 나도 오프닝에 초대되어 20년 만에 런던을 찾았다.

나는 그때 도미니크와 계약을 맺고 있던 벨기에의 갤러리스트 얀 모트를 알게 되었다. 얀 모트는 도미니크를 비롯해 더글러스 고든Douglas Gordon, 티노 세갈Tino Sehgal처럼 뛰어난 아티스트들과 함께 일했다. 2008년에 요코하마 트리엔날레에도 참가했던 친숙한 아티스트들이다.

더글러스 고든은 1996년에 터너 상을 받은 바 있다. 그는 영상을 이용해 사회와 인간의 부조리함을 드러내는 작업을 해왔다. 티노 세갈은 미술관의 화이트 큐브, 즉 비일상적인 공간에서 일상적인 행위를 연출하는 방식으로 관람객들로 하여금 다른 공간을 체험하게 하는 작품을 만든다. 2005년 요코하마 트리엔날레에서는 티켓 창구를 방문한 관람객들에게 판매원이 갑자기 '아티스트로부터 지정된 그날의 뉴스'를 말하고 관람객들의 반응을 살피는 작품을 내놓았다. 제3회 요코하마 트리엔날레의 행사장이었던 산케이엔에서는 남녀 댄서가 세갈의 정열적인 안무에 맞춰 반복적으로 춤을 추는 작품을 선보였다. 일본 고택의 다다미 위에서 남녀 댄서가 뒤엉켜 춤을 추는 모습이 마치 키스를 하는 것처럼 보이는 퍼

포먼스였다.

"키스! 티노 세갈! 2002!"

가끔씩 댄서가 소리치는 '작품 타이틀-아티스트 이름-제작년도' 외에는 아무런 정보가 없었다. 요코하마 트리엔날레 행사장이라는 걸 모르고 산케이엔을 찾은 사람들은 작품을 보고 눈살을 찌푸리거나 경박하다며 불쾌감을 드러내기도 했다. 호색한 같은 미소를 지으며 눈을 떼지 못하는 사람도 있었다.

이처럼 티노 세갈은 작품 감상을 목적으로 한 관객의 반응뿐 아니라 우연히 작품과 조우한 사람들의 반응까지 작품의 일부분으로 포함한다. 「키스」를 직접 본 뒤로 세갈의 존재를 잊을 수 없었던 나는 오프닝 파티에서 만난 얀 모트에게 세갈에 대해 이것저것 물었다. 물론 작품을 구입할 수 있는지도 물었는데 그 대답은 정말 놀라웠다.

"그의 작품을 구입한다면 제가 받을 수 있는 건 무엇이죠? 작품 보증서인가요? 아니면 디렉션 시트(지시서)인가요?"
"아니요. 바디 투 바디입니다. 작품 보증서는 없습니다."

도대체 어떤 식으로 작품 구입자에게 안무를 가르쳐준다는 건지 구체적으로 물어보지는 않았다. 작품의 소유를 증명

하는 작품 보증서조차 없는 경우는 컬렉터 인생에서 처음 있는 일이었다. 작품 보증서도 없고 실체도 없는데 작품의 '아이디어'만을 구입하는 사람이 과연 있을까?

내가 과거 무라카미 다카시의 작품을 지금보다 훨씬 저렴한 가격에 살 수 있었음에도 왜 한 점도 사지 않았는지 이야기하려 한다. 꼭 소유할 수 있는 것만이 예술작품이 아니라는 이 장의 주제와도 관련이 있는 내용이다.

1996년, 도미오고야마갤러리에서 열린 전시회 〈727〉에서 나는 무라카미의 페인팅 「727」을 보고 놀란 가슴을 진정시키기가 어려웠다. 그때까지 봐왔던 무라카미의 작품 속 캐릭터 'DOB'는 귀엽고 천진난만했는데 「727」의 DOB는 전혀 달랐다. DOB는 거친 물결 위를 떠다니고 있었고, 불쾌하게 생긴 눈이 여러 개 달려 있었다. 마치 거미를 확대경으로 보는 듯한 기분이었다. 또 크게 벌린 입안의 이빨들은 악어처럼 날카로웠다.

불이 아닌 물을 소재로 하기는 했지만 무라카미의 「727」은 『반다이나곤에고토바伴大納言繪詞』(12세기 말에 그려진 두루마리 형태의 그림집)의 「오텐몬엔조応天門炎上」(『반다이나곤에고토바』 중 오텐몬의 화재를 생생하게 그린 장면), 『헤이지 이야기 그림집平治物語絵詞』의 「산조도노요우치三条殿夜討」(헤이지 이야기에서 후지와라 노노부요리藤原信頼가 시라카와白河 상왕을 습격하는 모습을 그린 것)를 떠올리게 했다.

「727」을 봤을 당시에는 그의 작품 세계를 잘 몰랐던 탓에 일본화나 만화, 원근법과 연관지어 생각하려고 했다. 할머니의 영향으로 어릴 적부터 고미술이나 일본화를 많이 봐왔기 때문일 것이다. 이런 습관은 나의 아트 마니아 인생의 출발점이 되기도 했다. 그 후로 '슈퍼플랫' 개념을 통해 무라카미의 작품 세계에 대해서는 확실히 이해하게 되었다.

당시 「727」의 가격은 350만 엔 정도였다. 지금은 믿기 힘들 정도로 저렴한 가격이다. 작품을 사고 싶은 강한 유혹이 밀려왔지만 그땐 이미 구사마의 대작을 구입한 후였다. 금전적으로 고생이 이만저만이 아니었기 때문에 어떻게 해볼 방법이 없었다. 결국 「727」은 해외의 저명한 컬렉터에게 건너갔다. 무라카미의 많은 페인팅 가운데 나는 「727」이 최고라고 생각한다. 지금까지 그걸 뛰어넘는 작품은 보지 못했다.

내가 무라카미에게 욕심이 나는 건 작품만이 아니다. 나는 그의 아이디어와 개념, 또 그에 기초한 시스템 구축에도 흥미를 갖고 있다.

무라카미는 '슈퍼플랫'이라는 개념에 기초해 파인아트, 만화·애니메이션으로 대표되는 일본의 대중문화, 서브컬처를 일본 고유의 시각으로 세계에 알려왔다. 그가 설립한 스튜디오 '히로뽕팩토리'는 '카이카이키키'라는 회사로 발전해 'GEI-SAI'라는 아트페어를 주최하고, 아티스트들의 매니지먼트로 활동 범위를 넓혀 작품과 아트 상품도 생산한다. 그로 인해 아티스트–갤러리의 구도에 변화가 생기고 있다. 또한 모든 어

시스턴트의 이름을 공식 카탈로그에 수록하는 등 어시스턴트 제도에 대해서도 혁신적인 시도가 이루어지고 있다.

무라카미는 서양의 규칙을 따르면서도 일본인조차 발견하지 못했던 일본 고유의 글로벌한 가치를 찾아내 세상에 제시하고 있다. 여기에 더해 여전히 낡은 관습이 남아 있는 아트 비즈니스 업계를 새로운 구조로 재구축하고 있는 것이다. 무라카미의 이러한 도전, 그리고 그 기초가 되는 그의 '콘셉트' 야말로 무라카미의 대표작이라고 할 만하다. 언젠가 그가 자신의 콘셉트나 시스템을 판매한다면 나는 그것을 꼭 구입할 계획이다. 경기장의 명명권을 판매하는 네이밍 라이트Naming Right가 있는 것처럼 무라카미 정도의 아이디어맨이라면 그의 콘셉트도 틀림없이 작품화할 수 있으리라 기대한다. 샐러리맨인 내가 그의 아이디어를 살 만한 능력이 있을지는 현재로선 논외이지만 말이다.

지금까지의 설명과 사례를 통해 현대미술이 꼭 '형체'를 가진 건 아니라는 점을 독자들도 이해했으리라 믿는다. 모순처럼 느껴질 수도 있지만 형체가 없기 때문에 더 아름다운 작품이 이 세상에는 얼마든지 존재하고 있다는 점을 잊지 말자.

02

<div style="text-align: right">

작 품 의
보 존 과　보 관

</div>

**습기와의
전쟁** ●

　　　　　사계절이 뚜렷한 나라에서 예술품은 때에
　　　　따라 가혹한 환경에 놓인다. 아래 표는 도
쿄의 월별 평균 기온과 강수량을 정리한 것이다. 6월에 시작
되는 본격적인 장마가 아니더라도 일본은 1년 내내 비가 많
이 내린다. 최근에는 3월 중순에서 4월 초까지 이어지는 '봄
장마'와 9월 중순에서 10월 초 사이 '가을 장마'도 사람들의
생활에 큰 영향을 미치고 있다.

월	1월	2월	3월	4월	5월	6월	7월	8월	9월	10월	11월	12월
기온	5.2	5.6	8.5	14.1	18.6	21.7	25.2	27.1	23.2	17.6	12.6	7.9
강수량	45.1	60.4	99.2	125.0	138.0	185.2	126.1	147.5	179.8	164.1	89.1	45.7

<div style="text-align: right">(강수량 단위:MM)</div>

위아래로 긴 형태의 일본 열도는 홋카이도처럼 장마가 없는 지역도 있지만 대부분 지역에는 비가 많이 내리고 습도도 높다. 따라서 작품을 잘 보존하기 위해서는 방습 대책을 반드시 마련해야 한다.

평면 작품, 특히 종이나 마운트 가공을 하지 않은 사진 작품은 습도 변화에 영향을 받기 쉽다. 매트로 고정되어 있다고 해도 작품 자체에 굴곡이 생기거나 휘는 경우도 있다. 오랜 기간 다습한 환경에 방치해두면 얼룩이나 곰팡이가 생길 염려도 있다. 한 번 생긴 얼룩이나 곰팡이균을 완전히 제거하고, 재발 방지를 위해 훈증 처리를 하려면 많은 비용이 든다.

작품을 상하지 않게 하려면 정기적으로 바람을 통하게 해 공기와 접촉시켜야 한다. 그런 차원에서, 계절에 따라 족자를 바꾸어가며 감상하는 일본의 전통은 작품 보존에도 많은 도움이 되어왔다. 컬렉션의 작품 수가 많지 않을 때는 이런 통풍 작업도 가벼운 마음으로 할 수 있다. 하지만 작품 수가 하나 둘 늘어나다보면 그리 간단한 일이 아니다. 요즘에는 저렴한 가격의 소형 창고도 늘고 있는 만큼 온도나 습도를 일정하게 유지할 수 있는 창고를 빌리는 것도 좋은 방법이다.

작품의 표면을 보호하기 위해서 꼭 필요한 경우가 아니라면 비닐이나 폴리에틸렌 재질의 에어캡(기포완충재)은 떼고 보관하는 게 좋다.

비가 내린 뒤에 쾌청해지는 것도 일본 날씨의 특징이다. 봄

장마가 끝나고 황금연휴가 다가올 때면 5월의 상쾌함을 느낄 수 있고, 태풍과 함께 오는 가을 장마 뒤에도 맑은 하늘을 볼 수 있다. 날씨에 따른 습도 변화는 사람에게는 상쾌한 기분을 맛보게 해주지만 작품에 미치는 영향은 상상 이상으로 크다.

특히 병풍처럼 작품이 항상 공기 중에 노출되어 있는 경우는 더 위험하다. 장마가 끝난 뒤에 작품을 창고에서 꺼내 바람을 쐬면 갑자기 표면이 갈라지거나 찢어지기도 한다. 오랜 시간 다습한 환경에서 수분을 흠뻑 흡수한 작품의 지지체(종이)가 마른 공기와 닿아 급격하게 건조하면서 나타나는 현상이다.

자외선 대책 ●

작품을 잘 보존하기 위해서는 자외선 대책도 반드시 필요하다. 지구에 도달하는 태양광은 자외선·적외선·가시광선으로 구분된다. 파장이 가장 짧고, 에너지가 강한 빛이 자외선이다. 햇볕에 살갗이 타거나 심한 경우 화상까지 입는 건 바로 이 자외선 때문이다.

작품으로 쏟아져 들어오는 태양광을 막지 않는 건 사람이 선크림을 바르지 않는 것과 같다. 사람의 피부가 태양광에 타는 것처럼, 애지중지하는 작품도 자외선에 약하다. 게다가 작품에 사용된 안료나 기법에 따라 퇴색이 더 잘되기도 한다. 같은 안료를 사용했다 하더라도 황색이나 보라색처럼

자외선에 더 민감한 색도 있기 때문에 세심한 주의가 필요하다. 태양광보다는 덜하지만 형광등도 의외로 많은 자외선을 내뿜는다.

다소 비용이 들기는 하지만, 액자를 만들 때 자외선 차단 효과가 있는 저반사 가공 아크릴을 쓰는 것만으로도 얼마간의 효과를 볼 수 있다. 여기에 작품용 조명을 백열등이나 무자외선 형광등으로 설치해두면 걱정을 줄일 수 있다.

벽과 액자 ●

작품을 걸어둘 벽과 액자에 대해서도 고민이 필요하다. 작품을 걸 곳이 임대주택이냐, 본인 소유의 집이냐에 따라서도 설치 방법이 달라질 것이다. 어느 쪽이든 집을 훼손하지 않으려면 작품을 걸기 위한 가벽을 더 만들거나, 작품을 벽에 기대어 세워놓아야 한다. 크기가 작은 드로잉이 아닌 평면 작품은 보기보다 무게가 많이 나간다. 따라서 공방이나 건축가에게 작품의 무게를 잘 견딜 수 있도록 내구성에 신경써달라고 부탁해야 한다.

갤러리에서 구입하는 작품은 액자에 끼워져 있을 수도 있고, 시트(작품)뿐일 수도 있다. 시트만 있는 작품을 구입했는데 액자를 제작해본 경험이 없다면 액자 제작도 갤러리에 맡기는 편이 낫다. 가장 기본적인 액자는 백목이나 블랙 래커로 코팅한 것이다. 아니면 작품 이미지에 맞게 액자에 더 공을 들일 수도 있다.

중요한 건 매트와 작품을 고정해주는 테이프다. 적절한 재질의 테이프를 사용하지 않으면 몇 년 지나지 않아 작품에 나쁜 영향을 준다. 매트는 작품에 직접 닿기 때문에 더욱 신경을 써야 한다. 요즘에는 꼭 중성지 매트가 아니어도 표백제를 이용해 불순물을 제거한 전용 매트를 구할 수 있다.

작품을 고정해주는 테이프는 액자를 열어보지 않는 한 상태를 파악할 수 없기 때문에 처음부터 산 성분이 없는 것으로 골라야 한다. 액자를 만들지 않고 한동안 시트만 보관하더라도 무산성 보관함에 넣어두는 게 좋다. 보관함은 대형 가전제품 매장의 사진용품 코너에서 쉽게 구할 수 있다.

작은 부주의도 소중한 작품에 악영향을 미칠 수 있으므로 갤러리에 액자 제작을 부탁하더라도 세심한 관심을 기울여야 한다는 점을 명심하자.

4장
·
아 트 와
돈

**작품은
어떻게 팔까?** ● 작품이 지겨워졌거나 새로운 작품을 구입
하기 위해 돈이 필요할 때, 아쉽지만 소장
품을 팔아야 할 수도 있다. 이럴 때 작품을 어디에, 어떻게
팔면 좋을지에 대해 알아보자.

나는 아직까지 작품을 팔아본 경험이 없기 때문에 어떤 방
식이 최선이라고 자신 있게 말하기는 어렵지만 일반적인 경
우를 보면 작품을 구입한 갤러리와 의논하거나 경매에 내놓
는 방법이 있다. 하지만 갤러리가 작품을 다시 사준다는 보
장은 없다. 특히 현대미술 분야에서는 갤러리가 과거에 팔았
던 작품을 다시 사들여 다음 컬렉터에게 판매하는 순환 시
스템이 아직 고미술 분야만큼 정착되지 않았다. 그렇다면 경
매는 어떨까?

아트 와 ● ● ● ●

이 역시 자선경매에만 참가해본 나로서는 충분히 설명하기가 어려울 것 같아 옥션하우스의 대표격인 소더비재팬의 이시자카 야스아키 사장을 만나 얘기를 들어보았다. 그와 나눈 대화를 토대로 우선 옥션에 관한 기본 정보를 정리해볼 것이다.

우선, 신분과 계좌만 확인된다면 누구라도 입찰에 참가할 수 있다. 회비나 입회금 같은 것도 전혀 없다. 소더비는 뉴욕·런던·파리·홍콩 등지에서 연간 75개 분야, 600회 정도의 판매 행사를 하고 있다. 어떤 행사든 기본적으로 닷새 정도의 프리뷰 일정이 잡히고, 메인 이브닝 세일에서는 수작 및 고액의 작품 경매가 열리며, 다음 날에는 조금 가벼운 분위기의 데이 세일이 이어지는 식이다.

작품을 파는 경우, 수수료로 낙찰가의 10퍼센트를 떼는 게 원칙이다. 작품을 살 때는 5만 달러까지는 25퍼센트, 100만 달러까지는 20퍼센트, 그 이상은 12퍼센트의 수수료를 낙찰 가격에 합산해 지불한다. 또한 출품자는 수수료 외에도 카탈로그 사진 게재료나 경매 국가까지의 작품 운송료, 보험료 등을 부담해야 한다. 작품을 낙찰받으면 일주일 안에 비용을 지불해야 하고, 옥션하우스는 35일 안에 출품자에게 작품 대금을 지불한다.● 다음은 소더비재팬 이시자카 사장이

● 소더비의 경우로 옥션하우스에 따라 다르다.

컬렉터에게 전하는 당부의 말이다.

"낙찰 예상 가격을 무작정 높이려고만 하는 고객들이 계십니다. 하지만 저희가 하는 일은 팔고 싶어 하는 분들의 작품을 사고자 하는 분들에게 잘 전달하는 겁니다. 양쪽 모두가 만족하는 결과를 내는 게 최우선의 목표이지요. 그 점을 고려해서 낙찰 예상가를 결정합니다. 옥션하우스는 '아트 셀렉트 숍'입니다. 경매를 준비할 때마다 어떻게 하면 경매장을 훌륭한 '만남의 장'으로 만들 수 있을지, 각 분야의 스페셜리스트들과 최고의 스토리를 엮어가기 위해 노력합니다."

국제적인 옥션하우스로는 소더비와 강력한 경쟁 관계인 크리스티가 있다. 일본에는 신와아트옥션, 마이니치옥션, 에스트웨스트옥션 등이 정기적으로 경매 행사를 개최한다.

**미술관에
빌려주기** ● 앞서 말했듯이, 나는 예술품을 기본적으로 '공공의 재산'이라고 생각한다. 그래서 국내외를 불문하고 공공의 성격을 띠는 미술관이나 연구·교육기관에서 요청이 들어오는 경우 소장품을 적극적으로 대여한다. 소장자를 공개한다고 해서 곤란해질 일도 없기 때문에 주최 측이 익명을 요구하지 않는 한 이름도 표기해달라고

요청한다. 이 때문에 많은 분들이 전시회에서 내 이름을 발견하고는 "작품을 더 많은 곳에 빌려주면 컬렉션 비용을 마련하는 데 도움이 되지 않겠습니까?" 하고 묻는다. 의외라고 생각하겠지만 원칙적으로 소장품 대여에 대한 대가(사례)는 없다. 일본의 국·공립미술관에서는 한 점당 3,000~5,000엔 정도의 사례를 하기도 한다. 하지만 뉴욕의 MoMA나 구겐하임미술관처럼 공공성이 높은 해외의 미술관에서는 사례를 하지 않는다. 즉 영리를 목적으로 한 프로젝트가 아니면 사람들의 착각과는 달리 컬렉션으로 재산을 쌓기는 어렵다. 일본의 국·공립미술관들은 작품의 기증이나 위탁• 요청이 들어오면 작품을 인수하는 것이 적절한지 작품구입위원회가 엄격한 심사를 거쳐 판단한다.

전시회에 소장품을 내놓는 건 좋은 작품을 소장한 컬렉터에게 부여된 사회적 의무다. 또 미술관으로부터 심미안을 인정받는 명예로운 일이기도 하다. 하지만 금전적으로 따져보면 플러스 마이너스 제로인 경우가 대부분이다.

작품 대여
: 일본 편 •　　일본의 미술관은 소장자에게 작품을 빌

• 기증은 미술관에 작품을 기부하는 것을 말하고, 위탁은 일정 기간 무료로 대여하는 것을 일컫는다. 작품을 위탁할 때는 포장비·운송비를 소장자가 부담하는 경우가 대부분이다.

릴 때 전시기획서(경우에 따라서는 전단지나 보도자료)나 '출품허가서'를 보내온다. 먼저 전화나 이메일로 작품 대여가 가능한지 물은 뒤, 작품을 판매한 갤러리를 통해서 요청하기도 한다. 간단한 양식의 출품허가서에는 다음과 같은 사항들이 기재되어 있다.

① 전시회 타이틀
② 전시회 기간 / 작품 대여 기간
③ 대여 희망 작품명
④ 사이즈
⑤ 제작년도
⑥ 매체

여기에 작품 소장자의 주소와 성명 등 필요한 사항을 기입한 뒤 사인하고 반송하면 그걸로 끝이다. 그러면 서류를 확인한 전시회 담당 학예연구사가 언제, 어디로 작품을 빌리러 가면 되는지 연락을 해온다. 또 출품허가서와 함께 관장 명의의 의뢰서를 보내는 곳도 많다. 의뢰서에는 다음 사항들이 기재되어 있다.

① 작품은 차용 목적 이외에는 사용하지 않는다는 내용.
② 미술관 측(주최 측)이 작품의 보전·보관에 대한 모든 책임을 지고, 비용을 부담한다는 내용.

③ 작품이 훼손된 경우, 손해를 보상한다는 내용.

④ 학예연구사가 보관·운송에 반드시 입회하고, 운송은 미술 품 전문 운송업자가 맡는다는 내용.

⑤ 전시회 도록, 홍보용 자료 등에 작품 도판을 사용해도 되는 지 허가 여부를 묻는다는 내용.

약속한 날짜가 되면 담당 학예연구사가 대형 운송업체의 미술품 포장·운송 전문 직원과 함께 작품을 빌리러 온다. 미 술품 전문 운송 차량에는 각종 포장 소재가 실려 있다. 그들 은 국보나 문화재를 다루듯 조심스럽게 작품을 촬영하면서 상태를 확인하고, 얇은 종이나 완충재 등으로 정성껏 포장한 다. 그럴 때마다 내 자식 같은 작품에 대한 자부심이 느껴지 면서 한편으로는 쑥스럽기도 하다.

전시회를 앞두고 작품 포장 해체와 설치 작업에 입회할 수 도 있지만, 특별히 주의가 필요한 경우가 아니면 전문가들의 손에 맡겨도 무방하다. 단, 액자가 없는 페인팅이나 케이스 가 없는 입체 작품처럼 관객이 만질 위험이 있다면 전시 위치 나 감시원의 상주 등에 대해 정확하게 요청하는 것이 바람직 하다. 나도 과거에 공립미술관에 대여한 소장품을 어린이가 만지고 있는 걸 발견해 표지판 설치와 감시원의 상주를 즉각 요청한 적이 있다.

작품 대여
: 해외 편 ●

해외에서 대여 의뢰가 들어온 경우에도 대여에서 반납까지의 프로세스에는 큰 차이가 없다. 다른 점이라고 한다면 일본의 출품허가서에 해당하는 '론폼Loan form'이 매우 구체적이라는 점 정도다. 서양의 주요 미술관이나 관련 기관에는 법적인 부분을 포함해 계약서를 전문적으로 담당하는 직원이 있다. 따라서 서류에 기입해야 할 사항도 그만큼 복잡하고 많아진다.

① 전시회 타이틀

② 전시회 기간 / 작품 대여 기간

③ 대여 희망 작품명

④ 사이즈

⑤ 제작년도

⑥ 매체

⑦ 액자 혹은 케이스 유무

⑧ 작품 내력 / 전시 약력

⑨ 보험가액[보험에서 보상하는 작품 가치(금액). 미국 달러 또는 유로로 표기]

⑩ 포장 용기의 유무

⑪ 포장, 운송, 보관, 전시에 관한 특별한 처리나 요구사항

⑫ 작품 도판(사진)의 유무

⑬ 작품 도판의 카탈로그, 홍보용 자료, 포스터, 그림엽서 사용

이처럼 세세한 항목들이 영어로 빽빽이 쓰인 론폼을 받을 때마다 영어가 서툰 나는 항상 난감함을 느낀다. 고가의 작품을 정기적으로 구입해주는 게 아니라면 갤러리가 도와주는 데도 한계가 있다. 전자사전을 옆에 두고 열심히 읽어보는 수밖에 없다. 나는 그럴 때마다 스미소니언연구소의 실용가이드북『Courierspeak』를 활용한다. 운반에 필요한 회화, 문장표현, 전문용어 등을 상황별로 영어·독일어·프랑스어·스페인어·러시아어·일본어 등 여섯 개 언어로 정리한 책이다. 온라인 서점에서 3,000엔 정도에 구입할 수 있다.

혼자서 론폼을 작성하기 어렵다면 AT–TA●와 상담해봐도 좋다. 예술 분야 번역에 특화된 비영리 단체로 일반 번역사무소보다 저렴한 가격에 안심하고 맡길 수 있다.

작품이 파손된 경우에 보상이 어떤 식으로 이루어지는지, 번거롭더라도 보험 내용(각종 조건과 그에 따른 보상 금액의 상한)을 꼼꼼하게 살펴봐야 한다. 만약 대여자에게 불리한 조항이 있다면 미리 조건을 변경해두는 게 좋다.

일본의 미술관은 작품 대여자에 대한 대우가 좋은 편이나

● 특정비영리활동법인 Art Text Translation Archive(미술문헌의 번역 및 보존 기록)의 약칭. 현대미술 분야에서 활동하는 번역가들이 아티스트나 큐레이터의 인터뷰, 텍스트 등을 각종 언어로 소개하려는 목적으로 설립·운영되고 있다 (http://www.atta-project.net/ja).

국가에 따라서는 그렇지 않은 곳도 많기 때문에 주의가 필요하다. 나도 불쾌했던 적이 많았다는 건 여기서만 털어놓는 비밀이다.

- 대여자에게 아무런 언급도 없이 새로운 론폼을 보내지도 않고 기간을 넘겨 다른 미술관으로 작품을 순회하는 경우.
- 불리한 보험 조건 때문에 대여 여부를 망설이고 있는데, 시차를 고려하지도 않고 심야에 전화를 걸어 오프닝 파티 참석 여부를 확인하는 경우.
- 초대장, 전시회 영상, 카탈로그 등을 요청했지만 감감무소식인 경우.
- 액자 손상을 보상해달라고 요청했지만 반년 이상 아무런 연락이 없는 경우.

계약 사회인 서양에서는 론폼에 쓰여 있는 내용이 전부라고 봐야 한다. 그러니 론폼의 조건으로는 승낙할 수 없다는 판단이 서면 '아니오'라고 확실하게 의사표시를 해야 한다.

전시가 끝난 뒤 주최 측에서 작품을 반납해오면 반드시 포장 해체 작업에 입회하여 작품의 상태를 직접 확인해야 한다. 이상한 점을 발견했을 때는 손을 대지 말고 담당 학예연구사와 함께 확인한 뒤 상태를 촬영한다. 보통 학예연구사가 디지털 카메라를 가지고 있지만, 반납 장소가 자택이 아니라 창고 등인 경우에는 직접 카메라를 준비해두기를 권한다. 해

외로부터 반납하는 과정에서 사고가 생겼을 경우 운송업체 직원의 눈앞에서 사진을 찍은 뒤 영문 컨디션 보고서 작성을 의뢰한다.

　미술관에서 자신의 소장품을 마주하는 일은 컬렉터로서 매우 명예로운 일이다. 초보 컬렉터에게는 동경의 대상이기도 하다. 이런 컬렉팅의 묘미를 언젠가 여러분도 맛보게 되기를 기원한다.

5장

•

나 만 의
컬 렉 션 ,
그 리 고
드 림
하 우 스

**내 집을 짓기
위한 첫걸음 ●**　　지하철역에서 조금 떨어진 교외의 주택가.
　　　　　　　완만한 커브를 돌면 형형색색의 집들이
나타난다. 그중 눈에 띄는 분홍색 건물이 독자들에게 소개
하고자 하는 우리 집이다.

　'나만의 컬렉션'이라더니 웬 집 이야기냐며 당황하는 독자
들이 있을지도 모르겠다. 하지만 우리 집은 컬렉션과 떼려야
뗄 수 없는 깊은 관계를 맺고 있다. 왜냐하면, 이 집은 아티
스트들과 함께 5년에 걸쳐 만든 곳이기 때문이다. 집 자체가
컬렉션의 일부이고, 가장 중요한 작품 중 하나이기도 하다.

　훌륭한 작품을 수집하는 것에서 더 나아가 아티스트들과
함께 집까지 만들 수 있었던 건 나만의 요령이 있었기에 가능
했다. 아니, 비결이라고 해야 할 것이다. 그렇다고 이 집이 처

음에 계획했던 대로 순조롭게 만들어진 것은 아니다. 책장이 만들어지고, 조명이 설치되고…… 거주 공간으로서의 기능을 차근차근 갖춰가면서 집은 지금도 계속 진화하고 있다. 2004년부터 살아온 이 집, 즉 나만의 컬렉션 만들기의 기초는 아티스트들과의 교류 덕에 다질 수 있었다. 집 만들기 프로젝트에 참여해준 도미니크 곤잘레스 포에스터나 시마부쿠 미치히로 등과의 교류는 작품을 수집하는 것 이상으로 중요했다.

중학교 시절까지 나는 신문이나 텔레비전 뉴스에서 보도하는 것이 모두 옳다고 믿었고, 의심하지 않았다. 하지만 고등학생이 되고나서부터는 세상을 조금 회의적으로 보게 됐다. 같은 사건을 다룬 기사라도 신문에 따라 다른 말을 한다는 사실을 알게 된 것이다. 도대체 무엇이 진실일까? 무엇을 믿어야 하는 걸까? 명확한 기준을 세우지 못하고 혼란스러워하던 시기였다.

정보통신기술의 발달로 요즘 세상에는 정보가 홍수처럼 넘쳐난다. 수많은 정보가 쏟아지는 와중에 어떤 것을 선택하고 또 믿어야 하는지 솔직히 아직 나는 잘 모르겠다. 이것이 내가 예술을 사랑하는 이유다. 나는 아티스트가 발신하는 메시지를 통해서 세계를 이해하고 역사를 배운다. 모든 아티스트가 사회적으로 의미 있는 메시지를 발신한다는 이야기는 아니지만 말이다.

우리 집 2층으로 올라가는 계단 쪽 벽은 정연두의 「보라매

댄스홀」이 감싸고 있다. 정연두는 한국을 넘어 세계적으로 주목받고 있는 아티스트다. 중년의 남녀들이 즐겁게 춤을 추는 모습을 카메라로 촬영해 만든 벽지 작품이 「보라매 댄스홀」이다. 벽지에 등장하는 주인공들은 모두 드레스나 정장을 차려입고 한껏 멋을 냈다. 우리 집에서 가장 인기 있는 작품으로, 나도 계단을 오르내릴 때면 기분이 좋아진다.

'보라매'는 서울의 지명이다. 군사정권 시절 일반인의 출입이 금지되었던 공군사관학교 연병장이 있던 곳으로, 지금도 많은 사람들이 '보라매'라는 지명에서 군사 시설을 떠올린다고 한다. 훗날 서울시 소유가 된 이곳은 시립 공원으로 탈바꿈해 시민들 품으로 돌아갔다. 과거 신성시되던 공군사관학교가 없어진 자리에 들어선 스포츠댄스 교습소에서 즐겁게 춤추는 사람들의 모습을 통해 나는 한국의 역사를 배웠다. 세계 곳곳에서 우리 집을 방문하는 손님들에게도 이 작품의 유래에 대해 자세히 설명한다.

정연두를 처음 만난 건 2002년의 일이다. 당시 그는 후쿠오카 아시아 미술 트리엔날레의 레지던스 프로그램에 참여해 후쿠오카에 거주하고 있었다. 그는 처음 만난 내게 유창한 일본어로 인사를 건넸다. 서울에서 공부한 뒤 런던으로 유학을 갔고, 일본어는 독학으로 익혔다고 했다.

정연두도 한국의 다른 남성들처럼 2년을 군대에서 보냈다. 그는 야간 경계를 설 때마다 머릿속으로 일본어를 되뇌며 공부했다. 사람들이 잘 찾지 않는 한센인 격리 시설을 일본 위

문단이 찾는 것을 보고, 그때부터 일본에 관심을 갖기를 시작했다고 한다.

정연두가 「보라매 댄스홀」을 촬영하기 시작했을 때 사람들은 거부감을 드러냈다. 그러자 그는 작업을 중단하고, 대신 춤을 연습하기 시작했다. 맹연습의 효과는 톡톡히 드러났고, 그의 춤 실력은 전문가도 놀랄 정도였다. 그렇게 사람들과 동료가 되고 난 뒤 그는 다시 사진을 찍기 시작했다.

이처럼 정연두는 세간의 평가나 선입관보다는 자신이 직접 경험하고 보고 들은 것에 기초해 대상을 들여다보고자 노력한다. 이런 탐구심은 그가 창작하는 모든 작품에 잘 스며들어 있다. 후쿠오카에서 정연두를 알게 된 이후 나는 그의 작품에 관심을 갖기 시작했다. 그리고 얼마 후, 「아내는 요술쟁이」_{원제는 「Bewitched」 한국에서 발표된 시리즈의 타이틀은 「내 사랑 지니」다} 프로젝트에 일본인 모델로 참가했다. 「아내는 요술쟁이」는 세계 여러 나라의 일반인들에게 꿈을 묻고, 그 꿈을 사진으로 실현시켜주는 작품이다.

주유소에서 일하는 한국의 청년이 F1 레이서가 됐고, 중국 레스토랑의 웨이터는 유명한 요리사가 되어 돌아가신 할머니를 초대했다. 카페에서 서빙을 하면서 수학교사를 꿈꾸던 이스탄불의 청년은 이스탄불 비엔날레에 전시된 이 작품을 본 후원가 덕분에 진짜 수학교사가 되었다. 이쯤 되면 요술쟁이는 '아내'가 아니라 정연두라고 해야 할 것이다.

교류가 계속되면서 나는 그와 더 가까워졌고, 집 만들기

프로젝트에 참여해달라고 부탁했다. 그는 광주 비엔날레와 부산 비엔날레, 후쿠오카 아시아 미술 트리엔날레에서 「보라매 댄스홀」을 전시해 높은 평가를 받았지만, '벽지' 작품이라는 특성 때문에 전시가 끝난 뒤에는 폐기 처분 신세를 면치 못했다. 마침 정연두 자신도 작품이 정착할 곳을 찾고 있던 차에 내 제안을 받아들였고, 그렇게 「보라매 댄스홀」은 우리 집에서 나와 함께 살고 있다.

나는 국내외를 불문하고 아티스트·예술계 관계자 들과 교류하고 있지만 처음 현대미술에 관심을 갖기 시작했을 때는 아는 사람이 전혀 없었다. 저명한 갤러리스트의 인터뷰나 전문 서적, 미술 잡지를 닥치는 대로 읽으며 다양한 정보를 얻는 게 전부였다.

아티스트의 이름도, 전문용어도 모르는 것투성이였지만 주변에 물어볼 만한 선배 컬렉터도 없었다. 15년 전에는 인터넷이나 휴대전화도 지금처럼 발달하지 않았고, 베니스 비엔날레 같은 대형 국제전 카탈로그나 모노그래프도 너무 비싸 살 엄두가 나지 않았다. 그래서 도서관의 책들을 선생님 삼아 미술사부터 다도까지 독학으로 공부했다.

정보를 얻는 데 드는 경제적·물리적 부담이 적어진 지금은 오히려 적극적으로 노력하지 않는다. 최근 3~4년 동안은 미술 잡지도 거의 펼쳐보지 않았다. 새로운 아티스트나 전시회 정보를 얻는 건 지인들의 소개나 입소문이 전부다.

도쿄나 인근 수도권에서 열리는 현대미술 전시회는 시간이 허락하는 한 갤러리, 미술관을 따지지 않고 직접 눈으로 보려고 한다. 하지만 아트바젤이나 베니스 비엔날레, 도쿠멘타(독일의 카셀에서 5년마다 열리는 대형 국제전시)에는 한 번도 가본 적이 없다. 부끄러운 일이지만 국립국제미술관이나 베네세아트사이트나오시마, 이노쿠마겐이치로현대미술관에도 작품을 빌려준 적은 있어도 직접 가본 적은 없다. 평범한 샐러리맨인 나로서는 여행갈 시간을 내는 것도, 여비를 마련하는 것도 쉽지 않은 탓에 도쿄에서 열리는 전시를 보고 작품을 구입하는 걸로 만족해야 했다.

그나마 다행인 건 도쿄를 찾아오는 아티스트나 큐레이터가 상상 이상으로 많다는 점이다. 도쿄에서 친분이 있는 사람들을 매달 몇 명씩은 만나야 하고, 그들의 부탁으로 아티스트들의 도쿄 가이드가 되기도 한다. 취향이 잘 맞는 아티스트나 큐레이터가 소개해준 사람들은 대체로 좋은 사람들이었고, 처음 만나도 말이 잘 통했다.

해외에는 좀처럼 나가지 않지만, 1998년에 절친한 시마부쿠와 나빈 라완차이쿨Navin Rawanchaikul●의 국제전 데뷔를 보기 위해 시드니 비엔날레(오스트리아 시드니의 거리에서 2년마다 열리는 대형 국제전시)에 간 적이 있다. 그곳에서 훗날 집 만

●태국 치앙마이와 일본 후쿠오카를 무대로 활동하는 아티스트. 도시의 빌보드 (옥외 광고), 만화 잡지, 택시, 거리 등을 소재로 한 작품이 잘 알려져 있다.

들기 프로젝트에 참여한 태국의 수라시 쿠솔롱Surasi Kusol-
wong•, 지금은 슈퍼스타 반열에 오른 덴마크의 올라푸르 엘
리아손Olafur Eliasson••, 사운드와 비주얼 두 영역에서 흥미
로운 작품을 창작해내는 이스라엘 출신의 가이 베하르Gai
Behar를 만나 교류를 시작했다.

가이 베하르가 보낸 메일로부터 독일 출신 니나 피셔 &
마로안 엘 사니Nina Fischer & Maroan El Sani와의 만남도 시작
됐다.

"저와 함께 전시한 적이 있는 니나 피셔와 마로안 엘 사니
가 조만간 도쿄에 간다고 합니다. 작품도 재미있고, 좋은
사람들인데 시간이 있다면 만나보는 게 어떻겠습니까?"

며칠 뒤 그들로부터 연락이 왔다. 일본의 젊은 팝스타를
다루는 영화를 촬영하기 위해 일본에 오게 됐는데 나를 꼭
만나고 싶다는 거였다. 우리는 첫 만남에 바로 의기투합했고,

• 태국에서 생산된 염가의 잡화나 토산품을 낚는 〈낚시터〉나 쓰레기더미에서 순
 금 액세서리를 찾는 〈보물찾기〉, 태국 여행 당첨자를 뽑는 〈추첨회〉 등으로 유
 명하다. 그의 작품은 이처럼 전시장에 국한되지 않고, 관람객은 전시를 위해 만
 든 작품(상품)을 소유할 수 있다.
•• 빛과 거울을 이용해 시각적으로 울림을 주는 작품이나, 폭포나 얼음 등 자연
 을 이용한 큰 스케일의 설치 작품으로 유명하다. 세계 각지의 미술관이나 대
 형 국제전으로부터의 러브 콜이 끊이지 않는 슈퍼스타로 자리매김했다. 일본
 에서는 2005~6년에 하라미술관, 2009~10년에 가나자와21세기미술관에서
 개인전을 개최했다.

그 후로도 영화 촬영이나 전시 일정으로 일본에 올 때마다 함께 시간을 보내며 가깝게 지냈다.

그로부터 얼마 뒤 나는 할머니와 부모님이 살던 집을 허물고 땅도 팔았다. 그럴 날이 올 거라고 생각을 해왔음에도 태어난 뒤로 쭉 살던 곳이어서 막상 다른 사람에게 넘긴다고 생각하니 아쉬움이 컸다. 그때, 니나와 마로(나는 그들을 항상 이렇게 부른다)가 곧 일본에 온다는 연락을 해왔다. 영화 촬영 스케줄은 날씨에 크게 영향을 받기 때문에 빡빡한 일정이라는 걸 알면서도 나는 그들에게 집을 허물기 전에 촬영을 해달라고 부탁했다. 그들은 태어나고 자란 곳에 대한 나의 마음을 충분히 이해했고, 부탁도 흔쾌히 승낙해주었다.

정면에서 집을 찍은 스트레이트 포토, 게르하르트 리히터의 「계단을 내려오는 나부」*처럼 복도를 걷는 할머니의 모습, 할머니가 해마다 매실주를 담그던 매화나무, 마치 추상화 같은 기와지붕……. 추억이 깃든 사람과 장소들을 컬러와 흑백으로, 핀홀 카메라와 디지털 카메라로 촬영했다. 그들이 찍은 사진들은 단순한 기록사진이 아니다. 동네 사진관에서 찍은 것처럼 아주 사적인 가족의 이야기이면서도 한편으로는 독특한 시선의 수준 높은 예술작품인 것이다. 안타깝지만 내가 존경하고 사랑한 할머니도, 고향 집도 이제는 이 세상에

* 1996년에 제작된 게르하르트 리히터의 대표작. 독일 쾰른 루트비히미술관 소장.

없다. 하지만 니나와 마로가 찍은 사진과 내 마음속에는 건강한 모습의 할머니와 그리운 집이 언제까지나 살아 있을 것이다.

나중에 알게 된 사실이지만 정연두와 가이 베하르는 런던의 골드스미스대학•에서 함께 공부한 친구 사이였다. 역시 세상은 좁고, 만남이란 운명적이라는 생각이 든다.

설계자 도미니크를
만나다 •

나를 컬렉터의 세계로 이끈 건 구사마 야요이의 작품이다. 하지만 시마부쿠를 만난 뒤로 나의 관심은 동시대 아티스트로 옮겨갔다. 집 설계를 의뢰한 도미니크 곤잘레스 포에스터를 만난 것도 그 무렵이다.

그녀는 1995년 갤러리고야나기에서 일본 첫 개인전을 열었다. 일본의 대중목욕탕에서 떠오른 아이디어로 남성성과 여성성을 기호화한 대형 설치 작품 「필·가르송」(소녀·소년) 한 점만을 전시했다. 평소 당연하게 여기는 일상적인 것들이 관점을 조금만 달리하면 전혀 다르게 보인다는 사실을 다시 한 번 깨닫게 해준 작품이었다. 동시대 아티스트의 작품에서 이런 충격을 받은 건 시마부쿠에 이어 그녀가 두 번째였다.

• 예술 부문에 특화한 런던의 대학. 데이미언 허스트, 샘 테일러우드, 사라 루카스 등 YBA(Young Britishi Artists)의 멤버들을 배출한 것으로 유명하다.

나는 그녀의 설치 작품을 사고 싶었지만 도저히 감당할 수 없는 가격이었다. 그런 생각을 하고 있을 때 리셉션 데스크에 놓인 금색 표지의 책이 눈에 띄었다. 갤러리 직원에게 물어보니 도미니크가 만든 앨범이라고 했다. 그녀는 플랜 드로잉작품을 제작하기 위한 스케치 대신 잡지를 오리거나 직접 찍은 사진을 앨범에 붙여 스케치북이나 노트처럼 만들었다.

'설치 작품 대신 작가의 철학이 담긴 앨범이라도 소장하면 어떨까?' 현대미술에 대해 아직 잘 모르는 때였지만 문득 그런 생각이 들었다. 그녀의 앨범을 사야겠다고 결심하고 얼마에 살 수 있는지 물었다. 가격은 수만 엔이었다. 게다가 세상에 단 한 점밖에 존재하지 않는 유니크 피스였다.

"도미니크는 아직 일본에 있습니다. 며칠 뒤에 다시 갤러리에 올 예정인데, 관심이 있으시다면 자리를 마련하겠습니다."

앨범을 소장하게 됐다는 사실에 흥분해 있는 내게 갤러리 직원이 고마운 제의를 했다. 영어 통역까지 준비된 자리였다. 꼭 부탁한다고 답한 뒤, 한 가지 질문을 했다. 해외 아트매거진에 실린 그녀의 작품 도판이 계속 신경 쓰였던 탓이다. 마르셀 뒤샹의 「병 건조기」와 비슷하게 생긴, 크리스마스트리 같은 오브제가 야외에 설치된 사진이었다. 이 작품은 미국의 컬렉터를 위해 만든 커미션 워크로 가족 전원의 빨래를 말리

면 그대로 패밀리 포트레이트가 된다는 의미를 지닌 「빨래건
조기」였다. 나는 커미션 워크가 무슨 뜻인지 그때 처음 알았
다. 그래서 도미니크를 만나면 한 가지 제안을 해봐야겠다고
생각했다.

그리고 드디어 그녀를 만났다. 처음에는 「필·가르송」에 대
해 이런저런 질문을 하다가 마음에 담아두었던 아이디어에
대해 말을 꺼냈다.

"「빨래 건조기」는 정말 훌륭한 작품입니다. 작품을 단순히
감상만 하는 게 아니라 컬렉터나 그의 가족이 참가해서
함께 즐길 수도 있다는 사실을 알게 됐습니다. 혹시 괜찮
으시다면, 저의 포트레이트를 앨범으로 만들어주실 수
있는지요?"

어렵게 꺼낸 말이었는데 그녀는 허무할 정도로 깔끔하게
허락해줬다. 일주일 뒤, 커미션 워크를 위해 그녀와 다시 만
났다. 나는 태어나서부터 지금까지 찍은 사진 가운데 마음에
드는 수십 장의 사진을 골라 가져갔다. 그녀는 그것들을 살
펴보면서 나를 인터뷰했다. 소풍이나 클럽 활동, 수학여행,

● 현대미술의 선구자로 20세기 미술에 큰 영향을 미친 마르셀 뒤샹의 대표작 중
하나. '레디메이드'라고 불리는 기존의 상품을 예술적 오브제로서 제시한 작품.
1914년 발표.

설에 온 가족이 모여 찍은 사진, 혼자서 떠난 첫 해외여행 등 내가 골라온 사진들을 함께 보면서 큐레이터의 통역을 거쳐 두 시간 정도 이야기를 나눴다. 친구와 이야기를 나누는 것처럼 즐거운 분위기였다.

몇 달 뒤, 갤러리로부터 앨범이 완성됐다는 연락이 왔다. 앨범을 펼치자, 나의 사진과 그녀가 찍은 사진, 오려낸 잡지 등이 절묘하게 배치되어 있었다. 그리고 도미니크가 쓴 편지도 들어 있었다.

이 앨범을 제작하기 위해 그녀가 한 일은 내가 맡긴 사진을 시간의 흐름이 아닌, 다른 관점과 순서에 따라 나열한 것밖에 없다. 그런데도 앨범은 놀라울 정도로 내 인생을 잘 표현하고 있었고, 신기하게도 그녀는 내가 말하지 않은 것들까지 알고 있는 듯했다. 이런 과정을 거치면서 그녀와 나는 아티스트-컬렉터를 초월한 특별한 관계가 되었다.

이미 눈치 챘겠지만, 당시 나는 영어의 ㅇ자도 모를 만큼 영어 실력이 형편없었다. 할 줄 아는 말이라곤 순 엉터리 '재패닝글리시'뿐이었다. 하지만 지금은 예술계 관계자들과 대화를 나눌 정도는 된다. 아티스트들과 직접 소통하고 싶다는 강한 의지가 있었기에 가능한 일이었다.

**내가 집을
만드는 이유 ●** 　현대미술에 빠져 작품을 수집하고 아티스트들과 만나는 일은 내게 크나큰 즐거움

이다. 그런데 컬렉션을 시작하고 나서 5년 정도가 지났을 무렵, 내 앞에 몇 가지 걸림돌이 나타났다. 가장 큰 고민은 말할 것도 없이 자금 문제였다.

아무리 젊은 아티스트의 작품을 중심으로 컬렉팅을 한다고 해도 서른 살 안팎의 샐러리맨 급여로는 컬렉션을 꾸려가는 데 한계가 있다. 더욱이 공공의 재산인 미술작품을 최고의 컨디션으로 보존해야 한다는 책임감에 온도와 습도가 일정한 창고를 마련한 나로서는 그 유지비용만 해도 만만치 않았다. 작품의 컨디션을 유지하기 위한 것이기는 하나 사랑하는 작품을 곁에 두지 못한다는 사실도 안타까웠다.

아티스트들과의 교류가 늘어갈수록 일종의 콤플렉스가 생겼다. 그들은 항상 새로운 도전을 하며 성장하는데 나는 새로운 작품을 사서 벽에 거는 게 고작이었기 때문이다. 나와 비슷한 세대의 갤러리스트나 큐레이터가 아티스트와 함께 좋은 전시를 만들어내기 위해 치열하게 고민하고, 또 성공의 기쁨을 나누는 모습을 볼 때면 부럽기도 했다. 그렇다고 갤러리스트나 큐레이터가 되고 싶었던 건 절대 아니다. 컬렉터라는 지금의 자리를 지키면서 아티스트와 함께 무언가를 만들어보면 좋을 것 같다는 생각을 막연하게 했을 뿐이다. 갤러리스트나 큐레이터 들의 생활이 결코 쉽지 않다는 것도 알고 있었다. 또 당시에는 컬렉터의 지위가 지금보다(해외에 비해) 낮았기 때문에 언젠가는 컬렉터로서 사회적으로 의미 있는 역할을 하고 싶었다.

나는 이런 문제들에 대해 반년 이상 고민을 거듭했다. 그러던 어느 날, 출근길에 매일 보던 낡은 집이 헐리고 빈 땅만 남아 있는 걸 발견했다.

"자유설계, 당신의 꿈을 실현할 수 있습니다!"

빈 땅에는 부동산 업체의 화려한 팻말만이 박혀 있었다. 컴컴했던 머릿속에 한 줄기 빛이 비추는 듯했다.

"그래, 이거야! 좋아하는 아티스트들과 함께 집을 지어보는 거야!"

집을 짓는 일이라면 은행에서 저리로 장기융자를 받을 수 있을 테니 자금 문제를 어느 정도 해결할 수 있었다. 컬렉터로서 아티스트와 함께 작업에 참여할 수 있고, 집이 완성된 뒤에는 내가 사랑하는 작품들과 언제까지나 함께 지낼 수 있을 것이다. 생각해보니 이렇게 즐거운 일이 또 있을까 싶었다.

이런 프로젝트는 이미 부유층이나 지방자치단체, 정부에서도 하고 있기 때문에 새로운 아이디어라고는 할 수 없었다. 하지만 작품을 구입해 벽에 걸어놓을 뿐이던 개인 컬렉터 입장에서는 충분히 창의적인 일이었다. 게다가 한낱 샐러리맨에 불과한 사람이 이런 시도를 한다는 것 자체가 현대미술의 특성과도 잘 맞아떨어졌다.

'드림하우스 프로젝트.'

그날부터 나는 꿈의 집짓기 프로젝트를 이렇게 부르기로
했다. 그때는 좋은 아이디어라는 생각에 신이 나서 잘 몰랐지
만, 아티스트와 함께 작업을 해본 적도 없고 영어로 의사소
통도 안 되던 나 같은 사람에게 이 계획이 얼마나 무모한 일
이었는지 이후에 서서히 깨닫게 됐다.

**설계에서
건축까지** ● 나는 고민도 없이 설계를 건축가가 아닌
 아티스트에게 맡기기로 마음먹었다. 그 덕
분에 교외에 있는 작은 집일 뿐인 우리 집은 세계적인 예술계
관계자들이 견학이나 취재를 오고, 그들과 함께 식사를 하거
나 차를 마시면서 교제하는 공간이 되었다.

 "일본에는 뛰어난 건축가가 많은데 왜 아티스트, 그것도
 프랑스인에게 의뢰했나요?"

그들은 늘 그것을 궁금해했다. 그들의 질문에 대한 내 대
답은 간단하다. 예술을 좋아하니까. 아무리 의사소통이 쉽
고, 세계적인 건축가라고 해도 책이나 잡지에 나온 내용 말
고는 그들에 대해 내가 아는 바가 전혀 없지 않은가. 마찬가
지로 그들도 내 성격이나 라이프스타일에 대해 알지 못한다.

35년간 돈을 갚으면서 만드는 내 마지막 거처를 잘 알지도 못하는 사람들과 함께 꾸민다는 게 말도 안 되는 일로 느껴졌다.

나의 컬렉션 철학도 마찬가지다. 아티스트와 소통하는 것이야말로 작품을 이해하기 위한 지름길이고, 따라서 아티스트와 교류하는 것은 작품을 수집하는 일만큼이나 중요하다. 나와 달리 아티스트와 교류하게 되면 작품을 보는 눈이 흐려진다고 생각하는 컬렉터들도 많다. 훌륭한 컬렉션을 위해서라면 맞는 말인지도 모른다. 하지만 예술이 생활의 일부로 자리 잡은 나로서는 아티스트와 교류하는 걸 포기할 수 없다. 이러한 교류를 통해 작품에 대해서는 물론 그들의 철학과 음악, 역사관, 패션에 이르기까지 다양한 분야에 대한 생각을 공유할 수 있다. 같은 시대, 다른 환경을 살아가는 사람들과 대화하는 건 유익하고 즐거운 일이기도 하다. 그래서 나와 내 가족이 살 집에 대해서도 의견을 나누기로 한 것이다.

'그렇다면 누구에게 설계를 의뢰할 것인가?'

아티스트와 함께 집을 짓기로 결심했을 때, 가장 먼저 떠오른 건 도미니크였다. 그녀가 창간 멤버로 참여한 라이프스타일 잡지 『퍼플매거진』과 2000년에 파리 퐁피두센터에서 열린 전시회 〈Elysian Fields〉가 그 계기였다. 그녀가 기획한 이 전시는 미술관의 화이트큐브 안에 또 다른 가설 구축물을

설치하고 그 안에 작품을 전시하는 형태로, 건축적 요소가 매우 강했다. 당시 영어로 대화하는 게 쉽지 않던 나는 도미니크가 설계를 맡아줄 수 있는지 여부를 물어봐달라고 갤러리 직원에게 부탁했다. 그리고 일주일 뒤, 도미니크는 흔쾌히 수락한다는 내용의 메일을 보내왔다.

"당신과 당신의 가족이 살 집을 설계하게 되다니 꿈만 같습니다. 정말 기분 좋은 작업이 될 것 같습니다."

전시 준비로 베를린에 머물고 있는 그녀를 만나기 위해 나는 곧장 그곳으로 향했다. 미리 준비해간 메모를 손에 쥐고, 사전을 찾아가며 드림하우스 프로젝트를 위한 첫 미팅을 가졌다. 내가 귀국하고 얼마 지나지 않아 도미니크는 드림하우스의 콘셉트를 결정했다는 메일을 보내왔다.

'중국식 정원이 있는 도쿄의 멕시코풍 주택.'

가장 먼저 눈길을 끄는 건 분홍색과 파란색의 외관이었다. 그녀가 이 색을 고른 이유는 간단했다.

"제가 가장 좋아하는 색이니까요."

도미니크는 시간이 지나면 더러워질 것을 걱정해 처음에

는 어스 컬러earth color(흙색)를 생각했다고도 했다. 하지만 멕시코에서 본 루이스 바라간Luis Barragán●의 건축물이 그녀의 생각을 바꿔놓았다. 세월이 지날수록 깊이 있는 아름다움을 드러내는 형형색색의 건축물에 반한 것이다. 도미니크는 콘셉트 시트에 간단한 드로잉과 함께 몇 가지 아이디어를 적어놓았다.

계단: 오즈의 계단. 오즈 야스지로 감독의 영화에 나오는 계단 이미지.

벽면 유리블록: 밤에 차량이 주차공간으로 들어올 때 헤드라이트 불빛이 거실까지 들어오도록. 히치콕의 영화처럼.

중앙 정원: 한쪽 길이가 3미터 정도인 작은 정원. 일본은 비가 많이 내리기 때문에 눈과 귀로 비를 즐길 수 있도록 정원 주변에는 창이나 유리블록을 설치.

현관 출입구: 징검다리를 배치해 집 안과 밖을 시각적으로 연결. 한정된 공간을 개방적으로 보이게 하는 구조.

창고: 실제로 예술품을 보관하는 공간은 아니지만, 컬렉터에게 창고는 상징적인 공간이기 때문에 통로의 정면에 위치하고, 다른 공간에 비해 돌출되도록. 집 주인이 컬렉터라는 점을 상징

●루이스 바라간 몰핀. 멕시코인 건축가. 기하학적 구성에 분홍과 노랑, 자주색 등 컬러풀한 색채가 특징. 대표작으로는 멕시코시티의 랜드마크 〈위성도시 관문의 탑〉(Satellite City Towers, 1957), 〈힐라르디 저택〉(Casa Francisdo Gilardi, 1976)등이 있음. 2002년에 도쿄 현대미술관에서 탄생 100주년전인 〈루이스 바라간: 조용한 혁명〉을 개최.

적으로 표현.

그로부터 한 달 뒤 첫 설계도면이 도착했다. 일본의 건축
기준법에 맞는 설계가 아니었기 때문에 일단 일급건축사가
있는 건축사무소를 찾아야 했다. 준공한 뒤에 문제가 발생하
거나 보수공사가 필요한 경우에 즉각 대응할 수 있도록 가까
운 곳에서 찾기로 했다.

인터넷에서 검색해보니 수많은 건축사무소와 건설회사가
자유설계를 취급하고 있었다. 마음이 가는 곳을 골라 전화
를 걸었다. 그들은 처음에는 친절한 목소리로 정성껏 응대해
주었다. 그런데 내가 "설계는 건축가가 하지 않고, 프랑스인
아티스트가 하기로 했습니다"라는 말을 하는 순간 그들의 태
도는 달라졌다. 스무 곳 넘게 전화를 건 뒤에야 해보겠다는
곳을 겨우 찾을 수 있었다. 그때부터 공사를 시작하기까지
무려 4년이라는 시간이 걸리리라고는 전혀 예상하지 못했다.

"제가 만드는 작품이니까 잠자코 지켜봐주세요."

건축가들에게서 흔히 볼 수 있는 이런 거만한 태도가 도미
니크에게는 없었다. 그녀는 오히려 내 의견을 자주 물었다.

"당신과 가족의 인생을 책임지는 소중한 공간입니다. 필요
한 게 있으면 뭐든지 요청해주세요."

그녀의 배려 덕분인지, 드림하우스에서 벌써 6년 가까이 살았는데 의외로 살기 편하다는 게 가장 큰 자랑거리다. 그녀는 주거지로서의 기능에 대해서는 유연하게 처리해주었지만 조형이나 색채에 대해서는 타협하지 않았다. 문손잡이에서 나사 하나까지 눈에 보이는 모든 부분에 대해 매우 철저했다. 나와 의논하기 위해 많은 사진을 보내 미리 후보를 압축했고, 뒤이어 일본에 와서 현장을 꼼꼼하게 체크한 뒤 최종 결정을 내렸다. 선택한 자재나 제품을 구할 수 없는 경우에는 이러한 프로세스를 처음부터 다시 거쳤다.

도미니크의 기본 방침은 일본의 기후에 맞는 일반적인 목조 재래 공법으로 건축하고, 일반적으로 사용하는 '보통'의 제품을 쓰는 것이었다. 집을 지어본 적이 있는 사람이라면 알겠지만 대부분의 설비가 불필요하게 장식적이다. 단순하면서도 아름다운 제품들을 찾기가 쉽지 않다.

나는 당시 중견 사원으로 회사에서도 책임이 막중했다. 그래서 집이 완성될 때까지 4년 반 동안 정말 바쁜 나날을 보낼수밖에 없었다. 그나마 다행이었던 건 사무실이 신주쿠에 있다는 점이었다. 시간을 아끼기 위해 점심을 주먹밥이나 빵으로 때우면서 신주쿠 거리를 거닐며 주방이나 욕조, 화장실, 조명 브랜드의 쇼룸을 보러 다녔다.

침실에 쓰기로 한 라벤더색 벽지는 처음에 고른 색이 단종이 되어 구할 수 없었고, 창고 외벽 도료도 도미니크가 원하는 깊은 분홍 빛깔을 찾을 수 없었다. 그래서 그녀에게 조합

견본을 보내고 확인하는 과정을 몇 번씩 거쳐 원하는 색깔을 만들어나갔다. 조형에 관한 그녀의 제안을 일본의 건축기준법에 맞추어 수정해야 하는 경우에는 원래 계획을 폐기하고 다시 새로운 조형을 구상했다. 도미니크와 이렇게 오랜 시간 긴밀하게 프로젝트를 추진한 사람은 아마 갤러리스트나 큐레이터 중에도 없을 것이다.

현재 도미니크는 프랑스 파리와 브라질 리우데자네이루에서 활동하며 아이와 함께 지내고 있다. 나와 함께 프로젝트를 진행할 때 그녀는 혼자였다. 일본의 문화에 깊은 관심이 있었기 때문에 시간을 내서 몇 번이고 일본에 왔다. 그것도 벌써 10년 전 일이기에 가능했다는 생각이 든다.

친애하는 또 한 명의 아티스트, 시마부쿠 미치히로에게는 드림하우스의 화장실 벽과 정원을 부탁했다. 그는 2001년에 고베 아트빌리지센터에서 대규모 개인전 〈돌아온 문어〉•를 개최해 스마리큐 공원에도 옥외 작품을 전시했다. 「여행하는 카페 이야기」••와 비슷한 작품으로, 공원을 찾는 사람들이 차를 마시며 이야기할 수 있는 공간을 만든 것이었다.••• 공

• 시마부쿠는 아티스트로 활동을 시작하면서부터 문어를 소재로 한 작품을 만들어왔고, 〈만남〉전(도쿄 오페라시티아트갤러리)에서는 노무라 마코토(음악가)와 함께 '문어와 너구리: 시마부쿠노무라예술연구기금'을 만들어 스스로를 문어라고 칭해왔다. '돌아온 문어'라는 전시회 타이틀은 해외에서 오랜 시간을 보내고 당당하게 고향 고베로 돌아온 자신을 표현한 것으로 보인다.

원에는 또 「남반구의 크리스마스」의 등신대 보드 작품이 전시되고, 각종 퍼포먼스 행사도 열렸다.

시마부쿠는 카페의 벽지로 고베 아트빌리지센터의 판화공방에서 인쇄한 작품을 사용했다. 시마부쿠가 좋아하는 파란색으로 「남반구의 크리스마스」「시마부쿠로 시마후쿠로」「사슴을 찾아서」「165m의 인어와 여행하고 있다」「오이의 여행」 등 그때까지 다뤄왔던 프로젝트나 퍼포먼스를 그려넣었다. 나는 그 아름다운 벽지를 보자마자 결심이 섰고, 시마부쿠에게 물었다.

"전시가 끝나면 그 벽지는 어떻게 합니까? 혹시 쓸 곳이 없어 처분할 거라면 우리 집 벽지로 쓸 수 없을까요?"

시마부쿠 역시 내 제안을 흔쾌히 수락했다. 그가 지정한 설치 공간은 화장실이었다. '습도도 높고, 더러워지기도 쉬운 공간인데 판화 작품을 벽지로 사용해도 괜찮은 걸까?' 내장인부와 시마부쿠는 작은 종이에 다양한 방수 도료를 실험해

●● 고베, 요코하마 시민갤러리, 가고시마 현 가세다, 시즈오카 현 가케가와 등 시마부쿠 자신이 카페가 되어(이동 카페를 맡아) 차를 마시고 싶어 하는 사람들이 있는 곳으로 찾아가는 작품이다.

●●● 시마부쿠가 왜 「여행하는 카페 이야기」나 문어 작품을 만들게 됐는지에 대해서는 『보이지 않는 곳에는 갈 수 있지만 보이는 곳에는 좀처럼 갈 수 없다: 시마부쿠 미치히로 SHIMABUKU 2001』(고베아트빌리지센터)에 자세히 나와 있다.

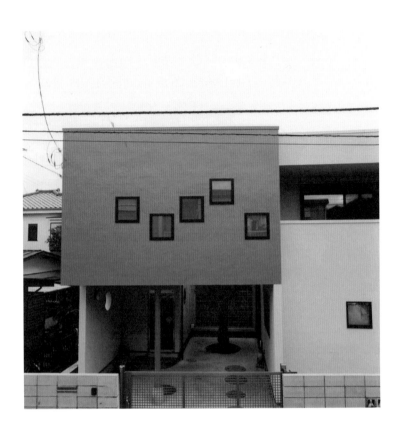

드림하우스 정면 전경 / 도미니크 곤잘레스 포에스터 설계
「Monent Dream House」, Dominique Gonzalez-Foerster
Courtesy of the artist and Gallery Koyanagi
Photo Mie Morimoto Courtesy of the artist and MISAKO & ROSEN

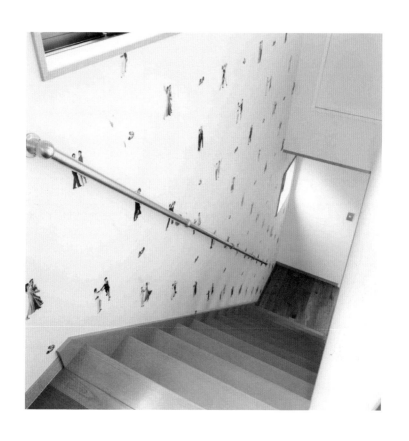

오즈의 계단 + 「보라매 댄스홀」 / 정연두
「Borame Dance Hall」, Jung Yeondoo
Courtesy of the artist and Gallery Koyanagi
Photo Mie Morimoto Courtesy of the artist and MISAKO & ROSEN

가며 흔하지 않은 프로세스를 즐겁게 진행했다. 덕분에 나는
화장실에 갈 때마다 시마부쿠를 떠올린다.

'지금은 세계 어디쯤에서 무얼 하며 지낼까?'

정원에는 시마부쿠의 고향인 오키나와의 해안처럼 흰 모
래를 깔았다.

"잡초라면 다들 싫어하지만 오키나와의 흰 모래에서 자라
난 잡초는 정말 예쁩니다."

나는 그의 제안이 멋지다고 생각해 받아들였다. 도미니크
도 그 제안을 수락해 본래 중국식으로 꾸미기로 했던 드림하
우스의 정원은 오키나와 해안 분위기로 바뀌게 되었다.
나도 한 가지 제안을 했다. 곧 사라질 본가에 있는 정원석
과 식물을 드림하우스 정원과 현관 앞 공간에 배치하자는 아
이디어였다. 시마부쿠는 한 술 더 떴다.

"좋습니다. 그렇게 합시다. 그런데 앞으로 살게 될 집이니
까 직접 옮겨보는 건 어떨까요?"

전시 지원 전문가 사노 마코토*의 힘을 조금 빌리기는 했
지만, 시마부쿠와 나는 크레인 차량을 준비해 직접 정원석

과 등롱을 옮겼다. 정원석은 마치 빙산 같았다. 땅 속에 묻힌 부분이 땅 밖으로 나와 있는 부분의 몇 배나 되었다. 크기는 작지만 보기보다 무거워서 옮기기가 쉽지 않았다. 이런 과정을 통해 항상 곁에 두고도 잘 몰랐던 정원석에 대해서도 알게 되었다. 시마부쿠가 내게 직접 돌을 옮겨보도록 한 건 정원을 완성하는 것보다 그 과정 자체를 이 프로젝트의 중요한 일부로 만들고 싶었기 때문이다. 그가 디자인한 나무 데크에서는 바람에 흔들리는 대나무 소리를 들으며 아름다운 석양을 바라볼 수 있다. 내게는 최고로 행복한 시간이다. '결과'보다는 '과정'. 역시 시마부쿠답다.

드림하우스는 조금씩 완성되어갔다. 골조뿐이던 구조물에 벽이 생기고, 문과 창을 끼워넣는 등 작업의 중심이 점차 바깥쪽으로 옮겨갔다. 외장을 제외하고는 집이 거의 완성되어가자, 도미니크도 일본에 오는 횟수를 줄이고 메일로 진행 상황을 확인했다. 울타리나 출입구 등 바깥쪽을 작업할 때는 시마부쿠가 많은 조언을 해줬다.

시마부쿠는 파리에 있는 갤러리 Air de Paris와 일을 하고 있었고, 〈Elysian Fields〉전에도 참가했기 때문에 도미니크와 만난 적은 있었지만 서로를 잘 알지는 못했다. 두 사람은 드

● 슈퍼팩토리 대표. 일본의 젊은 아티스트뿐만 아니라 매튜 바니나 에르네스토 네토의 대형 설치 작품까지, 전시회와 예술작품의 제작을 지원한다.

림하우스 정원의 나무 데크를 만들기 위해 함께 작업하면서 가까워졌고, 서로 신뢰하는 관계로 발전했다. 내게 소중한 두 아티스트가 우리 집을 꾸미면서 우정을 쌓았다는 건 드림하우스를 만드는 것만큼이나 기쁜 일이다.

아직은
미완성 ●

설계로부터 10년, 착공으로부터는 6년이 지났지만 드림하우스는 아직도 미완성인 채다. 집으로서의 기능이나 설비도 제대로 갖춰지지 않았다. 시노다 타로●에게 의뢰한 책장이 완성되기까지 3년 넘게 걸려 50여 개의 책 박스는 줄곧 거실에 방치되어 있었다. 조명을 의뢰한 최정화●●를 처음 만난 건 2001년 제1회 요코하마 트리엔날레에서다. 그로부터 6년이 지난 뒤에야 완성된 조명이 집에 도착했다. 최근 들어 겨우 작업이 시작된 것도 있다. 드림하우스 프로젝트가 시작되기 전부터 요시토모 나라에게 부탁해둔 다다미 방의 맹장지 그림이다. 작품을 의뢰한 지

● 조경을 배운 후 작가 활동을 시작했다. 독자적인 공간 감각과 사물·사상에 대한 과학적 접근이 특징으로 우유(와 비슷한 액체)를 채운 수영장에 료안지의 바위 정원을 사적으로 재현한 〈밀크〉 등이 유명하다. 2009년 서울에서 열린 〈Platform in KIMUSA〉에서 영상 작품 「Reverberation」을 선보였다.

●● 서울 출신. 1990년대 중반부터 대형 국제전에 참가하며 활약 중. 형형색색의 값싼 일용품을 사용한 설치 작품이나, 거대한 풍선 작품 등 키치적·팝아트적인 작품으로 잘 알려져 있다. 2009년에는 아오모리 도와다시현대미술관에서 개인전을 열었다.

벌써 10년이나 지났지만 나는 여전히 기대에 부풀어 있다.

나는 집을 만드는 일 말고도 아티스트들과 함께 몇 가지 프로젝트를 더 진행하고 있다. 국내외 지인들과 예술계 관계자들에게 보내는 연하장을 만드는 것도 그중 하나다. 대학을 졸업하고 20년 가까이 광고회사에서 근무했지만, 내가 좋아하는 그래픽 디자이너와 작업할 기회는 한 번도 없었다. 그래서 언젠가는 이런 일을 직접 해봐야겠다고 생각해왔다. 우가와 나오히로에게 이사 알림장을 의뢰했고, 조나단 반브룩, 아오키 야스코, 나카지마 히데키, 존 워위커John Warwicker• 같은 뛰어난 디자이너들과 해마다 독창적인 카드를 만들고 있다. 무척 바쁜 와중에도 대충하는 법이 없는 사람들이라 매번 시간을 아슬아슬하게 맞춘다는 게 흠이라면 흠이지만 말이다.

드림하우스 프로젝트를 함께 해준 아티스트들과는 재미있는 에피소드나 추억이 많다. 이 책에 모두 소개하지 못해 아쉬울 따름이다.

자급자족이 이루어지던 먼 옛날, 마을 공동체는 새 집이 필요한 구성원을 도와 집짓기에 발 벗고 나섰다. 드림하우스도 마찬가지다. 인터넷으로 물리적 거리를 줄여, 세계 곳곳에

• 현대미술이나 패키지 디자인, 영상 등 다양한 분야에서 활동 중인 유명한 그래픽 디자이너다.

흩어져 있는 아티스트 친구들의 힘을 빌려 만든 집인 것이다.

내게 '나만의 컬렉션'을 위한 비결이 있다면 그것은 '결과'보다는 '과정'이고, '돈'(만)이 아니라 '열정'이며, 그리고 무엇보다 중요한 비결은 '커뮤니케이션'이라고 말할 것이다. 드림하우스는 아티스트와 그들을 지지하는 갤러리스트들의 헌신적인 협력이 없었다면 여기까지 오지 못했을 것이다.

나에게 아트란? ●

아트와 컬렉션에는 도대체 어떤 의미가 있을까? 이 질문에 한 마디로 대답하기는 무척 어렵다. 나는 '삶의 보람' 또는 일생 동안 몰두하고 싶은 '평생의 일'(비즈니스와는 다른 차원)이라고 말하고 싶다.

내가 소개한 다양한 에피소드를 읽으면서 혹자는 내가 운이 좋은 사람이라고 생각할 수도 있다. 그들의 생각처럼 운이 좋은 것도 사실이다. 훌륭한 작품, 훌륭한 사람을 만난 건 행운이라고밖에 설명할 수 없다. 하지만 그들과 좋은 관계를 유지하기 위해서는 비즈니스와 마찬가지로 노력이 필요하다.

휴일에 갤러리나 미술관을 돌아다니는 건 말할 것도 없고, 집까지 하나의 작품으로 만들었다. 드림하우스의 꿈을 실현하기 위해 교외로 이사했고, 자가용도 팔지 않으면 안 되었다. 이런 걸 비즈니스에서는 '한정된 경영 자원의 선택과 집중'이라고 설명한다. 통역이나 코디네이터 없이 직접 해외 아

티스트와 집 만들기에 나선 건 비용 절감을 위한 것이라고
할 수 있다.

나는 귀가가 아무리 늦어지더라도, 거나하게 술에 취하더
라도, 답장해야 할 메일이 있다면 언어를 불문하고 졸음과
싸워가며 메일을 작성했다. 이메일을 잘 쓰지 않던 시절에는
멋진 그림엽서를 반드시 몇 장씩 가지고 다녔다.

컬렉션을 위한 모든 일과 만남이 즐겁기만 했던 것은 아니
다. 취미의 세계라고는 하나 사람을 만나는 게 번거롭기도 하
고, 사소한 충돌 때문에 갈등이 생긴 적도 많다. 그럼에도 내
가 현대미술을 변함없이 사랑하고 컬렉션을 이어나가는 이
유는 작품을 매개로 한 다양한 사람들과의 교류가 내 인생
을 더욱 뜻깊게 만들고, 시야를 넓혀주기 때문이다. 작품 자
체가 좋다는 건 말할 필요도 없다.

일 때문에 짜증이 나거나 참을 수 없을 만큼 스트레스가
쌓였을 때 나를 구원해주는 건 한 점의 아름다운 그림과 사
진이다. 아트페어에서 열심히 일하는 젊은 갤러리스트들의
모습을 보며 스스로 반성을 하기도 한다. 나의 일상과 아트
는 그렇게 서로를 채워주고 지탱해주는, 떼려야 뗄 수 없는
관계인 것이다.

사람마다 성격이나 라이프스타일이 다르듯 컬렉션의 스타
일도 천차만별이다. 작품에 대한 해석도, 그것을 바라보는
시각도 모두 다르기 마련이다.

나처럼 현대미술의 매력에 푹 빠져도 좋고, 가볍게 즐기는 것도 좋다. 그저 자신의 라이프스타일에 따르면 그걸로 충분하다. 여러분이 컬렉션 스타일을 만들고 즐기는 데 나의 컬렉션 과정이나 드림하우스 프로젝트가 참고가 되었으면 한다.

선배 컬렉터의 조언 ●

마지막으로 선배 컬렉터로서 조언하고 싶은 게 있다. 이 책의 첫 부분에서 나는 현대미술에 대해 '서로의 차이를 인식하게 해주고, 공존할 수 있게 해주는 힌트(도구)'라고 했다. 그리고 현대미술에는 아티스트가 살아온 국가와 지역의 문화·역사·종교·정치·풍습 등이 담겨 있고, 작가와 타인, 세계와의 관계성도 다양한 형태로 나타난다고 했으며, 동시대성·사회성이 반영되지 않았거나 관계성이 드러나지 않은 작품은 단순히 현재에 만들어진 작품일 뿐이라고도 했다.

주요 옥션하우스의 카탈로그를 펼쳐보면 아무리 생각해도 별 의미 없는 작품인데 고액의 추정가에 나오는 경우가 많다. 이런 경향은 중국이나 한국에서 더 현저하지만 일본도 점차 심해지고 있다. 미술관에서는 한 번도 전시된 적이 없을 것 같은 작품들이 시장에서는 아주 높은 평가를 받고 있는 것이다.

도대체 무슨 연유에서 그런 것인지 혼란스러워하는 이들도 많으리라 생각된다. 옥션은 비즈니스이기 때문에 이윤 추

구가 먼저일 수밖에 없다. 물론 작품성도 중요하지만 학술(미술사)적인 의미보다 시장의 평가에 더욱 예민하다.

그렇다면, 앞서 언급한 좋은 의미의 현대미술 작품과 그렇지 않은 작품은 구별이 가능할까?

대답은 '네' '아니오' 둘 다 가능하다. 거기에 매뉴얼 같은 건 없다. '무조건 많이 보라'는 말은 동서양을 떠나 고미술부터 현대미술에 이르기까지 유일무이한 법칙일지도 모른다. 하지만 '일단 무조건 많이 봐야겠구나' 하고 넘어가자니, 무언가 찜찜하다.

내가 하고 싶은 말은, 적어도 자신이 살아온 나라의 역사나 문화에 대해서는 잘 알아야 한다는 것이다. 이런 준비가 안 되어 있으면 현대미술 작품에 담긴 다른 세계도 파악할 수가 없다. 비교할 대상이 없는 탓이다.

올라푸르 엘리아손이 처음 일본에 왔을 때, 나는 그를 아오야마의 네즈미술관으로 데려갔다.

"다이스케, 황제와 장군이 어떻게 다른지 가르쳐줘요. 왜 최고 통치자가 두 명이나 있는 거죠?"

그는 복도를 걸으며 내게 물었다. 또 신발 모양 찻잔을 보면서는 "왜 찌그러져 있어요? 마시기 어렵지 않을까요?"라고 묻기도 했다.

나는 일본어로도 정확하게 설명하기 어려운 질문에 영어

로 대답하느라 진땀을 흘렸다. 특히 두 번째 질문은 일본의 차 문화뿐 아니라 아즈치모모야마 시대에서 에도 시대에 이르는 시대 상황도 함께 설명해야 해 애를 먹었다. 일본의 전통문화에서 현대미술까지 관통하는 주제를 한 번에 꿰뚫어 보는 그녀의 안목에도 감탄했다.

요컨대, 자기를 잘 알아야 남을 알 수 있다. 우리가 살아가는 환경에 대해 잘 알고 있으면 다른 배경에 기초한 작품의 사회성, 동시대성을 읽어내는 데 분명 도움이 된다.

마지막으로 현대미술 작품의 '질'•과 가격의 균형에 대해서 설명하고자 한다.

2008년 8월 30일, 나는 도쿄 아오야마|메구로갤러리에서 다나카 고키의 〈New Paintings: 여름의 끝〉 전시를 본 뒤 시로가네아트콤플렉스로 이동했다. 그곳에 있는 고다마갤러리에서 한다 마사노리의 〈August〉전, 그리고 야마모토현대갤러리에서는 다카기 마사카쓰의 〈이타코〉전을 봤다. 나는 또다시 히로미요시갤러리로 걸음을 옮겨 Chim↑Pom의 전시 〈친구되기, 서로 잡아먹거나 함께 무너지거나Becoming Friend, Eating Each Other or Falling Down Together/ BLACK OF DEATH〉의 클로징 이벤트에 참가한 뒤, 마지막으로 오타파인아트갤러리에

• 본디 다양한 해석과 이해가 성립되는 작품을 동일한 기준으로 평가하는 듯해, 이 책에서는 '질'이라는 표현을 최대한 자제했다.

서 열린 다카오 미나미의 〈다카오 미나미〉전 오프닝에 참가했다. 현대미술에 나의 하루를 모두 할애한 보람 있는 날이었다.●

　내가 놀란 건 그날 본 모든 작품들이 수작이었다는 점이다. 취향의 호불호를 떠나 시간을 허비했다고 생각한 전시는 하나도 없었다. 뉴욕 첼시나 베를린 미테, 상하이 모간산루 등 세계적인 수준의 갤러리들이 경쟁하는 지역을 다녀봤지만 이렇게 많은 갤러리가 동시에 훌륭한 전시를 여는 곳은 없었다. 중국의 현대미술이 세계적으로 붐을 일으키고 있지만, 이 정도라면 일본의 현대미술도 괜찮다는 확신이 들었다. 젊은 아티스트들의 작품 가격도 수만 엔에서 수십만 엔 범위였다. 컬렉터 입장에서는 나쁘지 않은 가격이다.

　중국에서는 아트스쿨을 갓 졸업한 아티스트의 미숙한 작품에도 기본 만 유로 이상을 책정하는 경우가 많다. 한국에서는 아직 갤러리에 데뷔도 하지 않은 아티스트의 작품이 옥션에서 수천만 원에서 수억 원에 거래되기도 한다.

　사정이 이렇다면 일본에서 현대미술 컬렉션을 시작할 수 있다는 건 행운인지도 모른다. 단, 젊은 일본 아티스트의 작품이 아무리 훌륭하고 가격이 합리적이어도 일본인의 작품만을 대상으로 컬렉션을 시작하는 건 좋은 생각이 아니라는

●이 책에서 언급한 갤러리나 나와 교류하고 있는 갤러리는 책 뒷부분에서 소개했다.

점은 명확히 짚고 넘어가야겠다. 자신만의 컬렉션 기준이나 범위는 나중에 설정해도 늦지 않다. 처음에는 어떤 작품이든 선입관 없이 감상하는 태도가 무엇보다 중요하다. 내 경험에 비춰봐도 그런 마음가짐이 결과적으로 좋은 작품을 손에 넣는 지름길이니 말이다.

여러분이 진심으로 공감할 수 있는 작품은 여러분과 같은 지역에서 활동하는 아티스트의 작품일 수도 있고, 외국 아티스트의 작품일 수도 있다.

중국 북송 시대의 장백단은 앉은 채로 천리가 떨어진 양주에 자신의 분신을 보내 그곳에서 자생하는 꽃을 가져왔다고 전해진다. 그로부터 900년 이상이 흐른 현대에는 컴퓨터만 있으면 앉은 채로 세계 어느 곳의 정보라도 얻을 수 있고, 가상의 세계여행을 떠날 수도 있다. 여러분이 방에 걸어둔 한 점의 작품도 마찬가지다. 아니, 그 이상으로 인생을 뜻깊게 하고 시야를 넓혀줄 것이라고 확신한다.

돌아오는 주말에 여러분도 갤러리를 한 번 둘러보면 어떨지.

마 치 며

20년 넘게 샐러리맨으로 살면서, 인간관계로 고민하고 괴로워하며 직장을 그만둬야겠다고 생각한 게 한두 번이 아닙니다. 그럴 때마다 어리석은 저의 행동을 바로잡아준 건 다름 아닌 예술입니다. 여러분의 마음속 등불을 밝히는 연료도 '예술'이 되기를 바랍니다. 여러분이 넓고 깊은 '컬렉션'의 바다로 노를 저어나갈 때 이 책이 작은 이정표라도 될 수 있다면 제게는 영광입니다.

갤러리나 미술관에서 열리는 오프닝 파티에 가도 분위기에 익숙하지 않으면 지루함을 느끼기 쉽습니다. 파티에는 모르는 사람들뿐이니, 배타적인 사람들이라고 느낄 수도 있습니다. 그럴 때 만약 저를 보신다면 반갑게 말을 걸어주셨으면 합니다.

하지만 제가 항상 웃는 얼굴로 여러분을 대할 거라는 보장은 못합니다. 전시장은 제가 진검승부를 펼치는 공간이기 때문이지요. 이 책을 읽은 여러분은 저의 독자인 동시에 강력

한 라이벌이기도 합니다.

이 책을 쓸 기회를 주고, 부족한 저의 글을 바로잡아준 슈에이샤 여러분께 감사의 인사를 드립니다. 제 인생을 풍요롭게 해주고 집 만들기까지 도와준 아티스트 여러분, 저의 컬렉팅을 위해 저와 아티스트 사이에서 헌신적으로 노력해준 갤러리스트 여러분, 항상 감사한 마음입니다. 여러분이 없었다면 이 책은 물론 제 컬렉션도 존재하지 않았을 것입니다.

마지막으로 유별난 저의 인생을 함께 걸어준 아내와 병상에서 이 책이 나오기를 기대하고 계시는 어머니, 예술과 아름다운 것을 사랑하도록 가르쳐주신 존경하는 할머니께 감사의 마음과 함께 이 책을 바칩니다.

드림하우스에서
미야쓰 다이스케

●일본의 현대미술 갤러리●

필자와 교류한 적이 있는 일본의 갤러리만을 소개합니다.

island(구 magical, ARTROOM / 지바 가시와)

http://www.islandjapan.com

아오야마 | 메구로 (도쿄 메구로)

http://www.aoyamahideki.com

ARATANIURANO (도쿄 신토미초)

http://www.arataniurano.com

MEM INC (오사카 기타하마)

http://mem-inc.jp

오타파인아트 (도쿄 가치도키)

http://www.otafinearts.com

갤러리고야나기 (도쿄 긴자)

http://www.gallerykoyanagi.com

GALLERY SIDE2 (도쿄 히가시아자부)

http://www.galleryside2.net

갤러리니 도쿄점 (도쿄 긴자)

http://www.gallery-nii.com

갤러리하시모토 (하시모토 아트오피스 / 도쿄 히가시 니혼바시)

http://www.hao2005.jp

갤러리라파예트 (오키나와 코자)

http://rougheryet.ti-da.net

KENJI TAKI GALLERY (나고야 사카에, 도쿄 니시신주쿠)

http://www.kenjitaki.com

도미오고야마갤러리 (도쿄 기요스미, 교토 시모교)

http://www.tomiokoyamagallery.com

고다마갤러리 (교토 미나미구, 도쿄 시로가네)

http://www.kodamagallery.com

G/P GALLERY (도쿄 에비스)

http://gptokyo.jp

슈고아트갤러리 (도쿄 기요스미)

http://www.shugoarts.com

SCAI THE BATHHOUSE (시라이시컨템포러리아트 / 도쿄 야
나카)
http://www.scaithebathhouse.com

ZENSHI (도쿄 이와모토초)
http://www.zenshi.com/index.htm

다카이시이갤러리 (도쿄 기요스미)
http://www.takaishiigallery.com

Takuro Someya Contemporary Art (도쿄 쓰키지)
http://tsca.jp

TAKE NINAGAWA (도쿄 히가시아자부)
http://www.takeninagawa.com

TARO NASU (도쿄 바쿠로초)
http://www.taronasugallery.com

NANZUKA UNDERGROUND (도쿄 시로가네)
http://www.nug.jp

nca | nichido contemporary art (도쿄 핫초보리)
http://www.nca-g.com

hiromiyoshii (도쿄 기요스미)

http://www.hiromiyoshii.com

MATSUO MEGUMI + VOICE GALLERY pfs/w (교토 미나미구)

http://www.voicegallery.org

MISAKO & ROSEN (도쿄 오즈카)

http://www.misakoandrosen.com

MIZUMA ART GALLERY (도쿄 이치가야)

http://mizuma-art.co.jp

무진토프로덕션 (도쿄 기요스미)

http://www.mujin-to.com

모마컨템포러리 (후쿠오카 추오구)

http://www.ne.jp/asahi/moma/contemporary

야마모토겐다이 (도쿄 시로가네)

http://www.yamamotogendai.org

YUKACONTEMPORARY (도쿄 와세다)

http://www.yukacontemp.com

Yuka Sasahara Gallery (도쿄 이와모토초)

http://www.yukasasaharagallery.com

YUMIKO CHIBA ASSOCIATES/viewing room GINZA (도쿄 긴자)

http://www.ycassociates.co.jp

LA GALERIE DES NAKAMURA (도쿄 와세다)

http://www.lgd-nakamura.com

Radi-um von Roentgenwerke AG (도쿄 바쿠로초)

http://www.roentgenwerke.com

와코웍크스오브아트 (도쿄 니시신주쿠)

http://www.wako-art.jp

옮긴이 후기

요즈음은 작품의 완성도를 떠나 예술작품을 볼 기회가 많아졌습니다. 카페에서도, 레스토랑에서도, 심지어 병원에서도 전시 공간이 이제 '기본'이 되어가는 분위기입니다. 주인이 예술을 좋아해서 한두 점 거는 걸 말하는 게 아닙니다. 갤러리가 아닌데도 전시 공간을 마련하고, 전시를 기획하고, 작품 판매까지 이뤄지는 곳들이 우리 주변에 얼마든지 있습니다. 그 목적이 인테리어이든 수익 창출이든 예술이 어떤 식으로든 공간에 기여한다는 판단 때문입니다. 즉 예술을 즐기는 사람이 그만큼 늘고 있다는 것이지요.

미술시장도 달라지고 있습니다. 시장의 최일선을 담당하는 갤러리들은 부침을 반복하면서도 우후죽순 생겨납니다. 유망한 청년 작가를 찾고, 작품의 크기를 줄여보고, 대중의 코드를 탐색합니다. 이렇게 대중성과 예술성의 접점을 찾기 위해 애쓰는 곳들이 눈에 띄게 늘었습니다. 눈을 낮춰보니 의외로 잘된다는 곳들도 있습니다.

전시 공간도 딱딱한 '화이트큐브'만을 고집하지 않습니다. 버려진 공장으로, 창고로, 폐교로, 심지어 버려진 대중목욕탕까지……. 매력적인 공간이 사람들을 끌어들여 예술의 문턱을 낮추고 도시 재생에도 기여합니다.

물론 사람들은 아직도 미술 소비에 인색합니다. 하지만 꼭 인색하다고 탓할 일만은 아닙니다. 사람들이 미술에 무관심했던 만큼 시장이 사람들을 외면해온 측면도 없지 않을 겁니다. 대중화를 위한 노력들이 계속된다면 분위기는 조금씩 달라질 수 있습니다.

사실 이러한 경향은 2차 시장에서 더 뚜렷하게 나타나고 있습니다. 미술품 경매회사들의 경매 규모는 나날이 커지고 있고, 온·오프라인을 떠나 한 달이 멀다 하고 경매가 펼쳐집니다. 초보 컬렉터들도 스마트폰을 들여다보며 터치 한 번으로 온라인 경매의 응찰자로 나섭니다. 미술시장의 경기를 짐작해볼 수 있는 지표인 경매 낙찰률도 대중의 높은 관심을 방증하고 있습니다.

작품을 구입하는 경로야 어찌됐건 예술을 둘러싼 이러한 변화는 더 많은 컬렉터들을 양산하고 있습니다. 고가의 미술품들만 사 모은다고 해서 컬렉터가 아닙니다. 이 책을 쓴 미야쓰 다이스케처럼 평범한 월급쟁이도 예술에 대한 애정과 컬렉터로서의 열정만 있다면 얼마든지 좋은 컬렉터가 될 수 있는 세상입니다. 개미 컬렉터들이 많아진다는 건 그동안 감춰져 있던 예술의 가치가 확산되고 있다는 뜻이겠지요.

작품은 보이는 것이 전부가 아닙니다. 눈에 보이는 형상 너머에는 더 넓은 세상이 그려져 있습니다. 어느 쪽을 선택해도 좋습니다. 눈이 즐거워도 좋고, 지적 욕구까지 채워준다면 더없이 좋습니다. 예술의 가치를 공감하고 공유할 수 있는 컬렉터가 많아진다는 건 바람직한 일입니다.

그래서 저는 이 책을 한국의 독자들에게 소개하고 싶었습니다. 자신만의 작품을 발견하고, 그 가치를 소장하고 싶은 마음에 갤러리·아트페어·경매장을 서성거리는 사람들이 더 많아졌으면 좋겠습니다. 예술의 저변이 충분히 넓어지기를 바랍니다. 이런 생각에 공감하고 출간 제안을 수락해주신 아트북스 관계자분들께 감사드립니다.

2016년 3월
지종익